茶心印記

一杯茶的韻味，餘生無限的回味

茶葉沏成的故事在杯中綻放，
將人生的酸甜苦辣一嘗遍

黃大，和曉梅——著

現代人的生活節奏十分快速，大家的情緒都高度緊繃，你有多久沒有停下腳步，
認真地品味一樣喜歡的事物？你經常仔細觀察並感受這個世界嗎，還是每天得過且過？

請拋開那些無謂的煩惱，跟著本書捧起手中的茶杯，
讓經驗老道的茶友為嚮導，展開一趟香氣撲鼻的茶之旅！

CONTENTS 目錄

邂逅

一款好茶，正如生命之繁華

俗人多泛酒，誰解助茶香

一杯茶的邂逅

茶尋 · 品茗風雅行

020 / 青山環玉帶，品茗風雅行

025 / 太刺激了，尋茶的路不好走啊

028 / 要說做點茶，真是不容易啊

032 / 舌尖上的雲南

036 / 上雲南茶山，都應該隨身帶些什麼？

茶話 · 和一杯茶邂逅

042 / 一杯龍井間，不負江南春

045 / 一壺風月蘭草香

048 / 徑山茶裡的萬古長空

052 / 綠海明珠，一片樹葉承載的信仰

055 / 北緯 30°，茶香氤氳中的千年奇蹟

060 / 炭火間的溫度，茶葉裡的乾坤

063 / 懂過

CONTENTS

茶薈・最好的那一「茗」

068 / 鬥茶，從茗戰到賽茶

071 / 精英薈萃馬連道，「茗」爭暗鬥茶中王

077 / 鬥茶，鬥到腰痠背痛、低血糖，鬥到幾乎要透過決鬥定勝負

084 / 百里挑一，我們都是最好的那一「茗」

090 / 猜一猜，最後誰將擁有「金舌」？

093 / 茶博會有感

095 / 當我去逛茶博會的時候，都去逛些什麼？

099 / 會聚三載，茶香四溢 —— 寫給「北京茶友會」

104 / 一場茶會做到 100 分不難，難的是，每一場都能做到

107 / 問鼎大紅袍，誰為武夷星？

茶品・一道道亮麗的風景線

110 / 六大茶類與其本「色」

113 / 久聞其名宜紅工夫

116 / 曾經窨在記憶中的茉莉花茶

120 / 有煙抑或無煙，都不要試圖討得所有人喜歡

124 / 茶之我辨

127 / 書畫「留白」與茶的魅力所在

130 / 有口福

132 / 北宋滅亡與極盡奢靡的貢茶

134 / 這 20 億元到底是累壞了炒茶大師，還是誰？

137 / 到底一年四季喝什麼茶、一天什麼時候喝茶，才利於身體

茶悟 · 如果一個人只是件容器

142 / 不過是一袋劣質的茶包

146 / 一個人總要有個終身的嗜好，譬如喝茶

149 / 刻意撿漏，莫若自己創造機會

152 / 沒有自己的思考，就如同一泡無味之茶

155 / 熟能生巧、巧而生美的前提，必須心有熱愛

157 / 還沒等到第二泡，人已轉身離去

161 / 如果可以騎著共享單車去共享茶館喝茶

163 / 還是現實一點吧，茶人們

166 / 幾條小小群規都不能遵守，還談什麼修心精行

168 / 管理好時間，多讀書喝茶少玩手機

171 / 好不好喝，看上兩眼是不是就可以知道

174 / 建立口味和品質的標準很重要

177 / 哪怕這只是一個簡單過程所帶來的感受

180 / 你說好就一定好？那只是一廂情願

183 / 不能光為了吸睛，而無下限地搏出位

186 / 以前天上掉餡餅沒砸到自己頭上，以後也不會

190 / 從「神農嘗百草」推斷 5,000 年前就誕生了白茶是個偽命題

194 / 聽講座，討論茶，瞎操心

CONTENTS

茶人・那些人那些茶

198 / 徒弟的嘴，說曹操曹操就到 & 總召的眼，在人群中
　　　 不用多看就能發現

201 / 鳳凰男人茗劉和他的鳳凰單叢

204 / 愛心有多遠，生命就會有多遠

207 / 歲月無情，或許中途就不屬於自己了

212 / 這些年在馬連道吃過飯的那些店

217 / 竟然有這麼巧的事，喝的就是自己的茶

219 / 那些「勤快」的阿姨們，讓杯具變成了悲劇

223 / 滄海龍吟

225 / 亦非臺

227 / 究竟涅槃

229 / 歸去來兮

231 / 寂寞開無主

233 / 暗香疏影

235 / 五味魁首最是鮮

239 / 租個院子烤玉米

邂逅

「邂逅」，是一種沒有相約的遇見。我邂逅了這本書，卻是一定要認真地讀一讀。這本書包括了「茶話」、「茶尋」、「茶薈」、「茶品」、「茶悟」等多個篇章，涉及尋茶、品茶、鑑茶、茶人茶事等多個方面，是一本短小精悍、情真意切、適宜閱讀的小品茶文薈萃。

我在學茶方面，既主張成系統的全面學習，那是一種思維架構的建立；也主張利用零碎時間去多接觸茶，那是茶融入生活的一種親近。尊重和親近並不矛盾，刻意與邂逅也許是一體兩面，只要我們愛茶，就會以茶為媒介，產生無數種邂逅的可能，又從中生出對茶「不斷學習」的念力，念念不忘，必有迴響，不要給自己學茶的壓力，又能對茶不斷深入。

日本茶道經常說一個詞語「一期一會（いちごいちえ）」，在茶掛（《南方錄》第十九章：諸般茶道具中，當以掛物為首要，是主客同修以窮諸茶道究竟、通達要妙的指歸。通常指日本茶室懸掛的當日茶會主題的書法條幅。）上出現的機率非常大。在茶道裡，指表演茶道的人會在心裡懷著「難得

● 邂逅

一面，世當珍惜」的心情來誠心禮遇面前每一位來品茶的客人。一生中可能只能夠和對方見面一次，因而要以最好的方式對待對方。這樣的心境中也包含著日本傳統文化中的無常觀。一期一會，字面上的意思已經非常明白。融會到茶道的儀式裡，就是透過一系列的茶道活動，表現出不知何種緣分遇到而又終將分別再見的寂寥。也正是這種寂寥，讓人內心安靜下來，不要慌張，要去感受當下的美好，進而安定，升起對人生離合、相聚的種種明悟，才是喝茶的境界。這種思想本和我修習的中國禪宗「覺知當下」、「當下一念」一脈相承，即《金剛經》「過去之心不可得，現在之心不可得，未來之心不可得」之意。

然而，似乎日本文化認知到後來有些偏，對此的理解變成既然邂逅如此難得，真是平添淒清，有種哀怨之意了。

其實既然邂逅難得，為什麼我們不能奮進、勉力一搏更進一步呢？因上努力，果上隨緣，因為邂逅的那麼一點，而能發揮開展，透過一杯茶，望見自己、望見天地、望見眾生，自己的路就越來越寬了。我想，這才是一杯茶的意義吧。

我相信一杯茶的力量，不是矯情，不是心靈雞湯，而是我堅信一杯茶引發的一點，終將改變我的生活，就如同一隻亞馬遜流域熱帶雨林中的小小蝴蝶偶爾搧動幾下翅膀，卻在

兩週後引起德克薩斯的一場颶風一般，而這一切，不也是始於一場邂逅嗎？

　　就讓我們一起，手捧清茶一盞，一起來認真讀讀這本書吧……

<div style="text-align: right">美食作家、「清意味茶學流派」創始人　李韜</div>

一款好茶，正如生命之繁華

　　作者邀請我寫序，我當時有些受寵若驚。其一我是茶的門外漢，或者說是一個初級到不能再初級的愛好者，其二在飲品經驗上，我一直是威士忌和碳酸飲料的重度患者。

　　對於茶，我的開悟週期很短。但是我清晰地記得，2019年的某一天，作者到我公司，神祕兮兮地掏出一包淡黃色牛皮紙裝的茶葉，說是以自己名字命名的紅茶，邀請我們品嘗。一套煩瑣的泡茶工藝，在我非常現代化的辦公室裡一頓暴風操作，然後為我和幾個同事遞上杯子。毫不誇張地說，第一口品嘗，那茶香就讓我立刻遁入一片花海森林中，在忙碌而焦慮的辦公室環境下，我彷彿被這口茶香引領著穿越到了一片花海或森林之中，瞬間忘記了後面接續的會議和緊張的談判。

　　那一刻，我瞬間理解了為什麼很多朋友，乃至超級企業家的辦公室裡要擺放一套茶具，甚至有專門聘請的泡茶專員。也理解了為什麼很多社交活動中，一群朋友總是聊起茶葉的故事，相互攀比收藏的茶葉和背後的經歷。一道攝人心魂的好茶，的確能夠引發人的思緒和味覺想像。

那一刻的感悟，如今回想起來，很像周星馳《食神》電影中，薛家燕評審嘗到了「黯然銷魂飯」後的那般演繹，的確能夠讓人瞬間遁入另一個空間中。這或許就是人們常說的「攝人心魂」的感覺吧。在那一次的體驗之後，我開始學習品茶，買茶，聊茶，也會時不時地和朋友們分享交換茶。

個人認為，茶和白酒的屬性很像，30歲前，很少有人喜歡白酒，覺得辛辣衝鼻，但是經歷了年歲的磨練和成熟，白酒中的「起承轉合」，開始令人神往，醬香，清香，窖香，開始和友情、親情、兄弟情混合，成為一個人的社會經歷和人生品味。

茶亦如此，隨著年齡和閱歷的增加，從十幾歲，追求甘甜解渴的鋁箔包裝的茶飲料，到二十來歲上班時為了方便快捷喝的立頓，再到三十多歲，能夠靜下心，來一泡水仙或岩茶。不想說茶如人生這種假大空的話，但至少，每一個人，都應該擁有一款配得上其性格、經歷和人生味道的好茶！

一款好茶，可以成為你生命中，社交、獨享、思考以及處世哲學的配件。

配件雖不起眼，但卻有萬千學問和門道，也需要用心地學習、歸類、探索、分享、交流和思考。

正如你我所努力追求的生命之繁華。

戈壁天堂文化創意傳媒有限公司創始人兼執行長　陳樂

俗人多泛酒，誰解助茶香

　　與茶相關的一切都如此美好，常令人一旦沾染，終身沉迷。

　　二十年前，黃大與我在廣告公司共事。那時候我們都二十歲出頭，正是年輕氣盛的年紀，記憶中大家和茶都沒有什麼交集。

　　十四年前，我因為一泡茶的因緣，誤打誤撞從廣告業轉入了茶業，從此忝列「行裡人」。黃大因與我多年交誼，也成了馬連道的常客。曉梅小姐也是我在做茶不久後就結識的，那時候我還是茶業裡的新手兒，而曉梅則早已是江湖「名票」，資深茶友。

　　十幾年轉眼過去，如果說流年似水，那麼如黃大和曉梅這樣的知交故舊，應該算得上「如茶」吧。人生沒有多少個十幾年，人生也不會有太多如茶般韻味悠長的朋友。

　　讀過很多本關於茶的書，有的專業，有的深刻，反倒是像黃大和曉梅的這本書這麼有茶味的，少見。年紀越長，越覺得人生在世，最難能可貴的就是「心氣」，怡然自得者，

是真富貴。很慚愧，做茶十餘年，終日疲於奔命，閒情逸致都成了泡影。所以很羨慕此二人，在如此心浮氣躁的時代裡，還能把茶之種種寫得這般樸素、從容、優雅、恬淡，讀起來風煙俱淨、惠風和暢的，使「鳶飛戾天者，望峰息心；經綸世務者，窺谷忘反」。

真是其文如茶。

茶這種「淡風味飲料」最大的好處就是，你可以在平靜之中細細鑑賞它，並且對應到自己所有的人生況味，而不至於被各種強烈的味覺刺激帶著我們的感官體驗四處亂跑。這是一種「於平淡中見悠長」的人生美感，這就是所謂的「韻外之致」。

總有一天，你會懂的。

<div align="right">觀止齋創始人　王硯生</div>

一杯茶的邂逅

　　緣識黃大，記得還是因四年前公司的一次活動，經公關圈一位資深小姐介紹。小姐說此人是早期公關圈的奇葩，如今茶業的作家，博學古今，著書有方，精通品牌銷售之道。乍一聽名字——「黃大」，腦海裡馬上浮現出一身漢服唐裝，仙風道骨、慢條斯理，張嘴即為「茶者南方之嘉木」的形象側寫。畢竟，黃大，離「黃大仙」就差一個「仙」字，仙人形象應該差不到哪裡去。

　　初遇黃大終於讓我領略到了「一字之差，謬以千里」的精髓所在。清瘦的體格上支立著一個和身材尺寸不符的大腦，髮型樸實無華且略顯枯燥。一件 POLO 衫打底，鼻梁上厚厚的鏡片後面一雙水汪汪的眼睛並無有異常人之處。

　　但就是和這位低調的黃大，那夜，我們就著很多茶聊了很多話，四個多小時交流全程無障礙！從茶業的現實困局到茶文化的傳播瓶頸再到茶生活的如何普及，很多想法都出乎意料的和諧。看得出，他是個用心來愛茶的人，也是一個願意用踐行來懂茶的人……每每談到茶，他那眼神就能馬上充滿有異平日的光澤，語速明顯加快，情緒也越發激動！好

吧！黃大，原來你是慢熱型的啊！

　　以後又有幾次和黃大的業務交際，讓我越發對黃大全身，上到髮絲下到腳指甲所散發出來的一種真實，產生了特有的親切感和佩服！可能有人會說這有什麼呀？做人真實很常見啊！誰不會啊？我們通常所謂的真實也許就是說真話，但在這個社會裡，卻也只是相對而言。在我們的日常生活和工作中，我們通常只會說那些可以說的「真話」而會隱藏一些不該說的「真話」，而這些不該說的真話就成了您說的這些「真話」所伴隨的「假話」。說得跟繞口令一樣您可能還沒聽明白，那就比如說，直播一場有廣告夥伴參與的茶會，大家都小心翼翼一團和氣地捧著喝，捧著說，哪怕知道這產品有些缺陷什麼的，你也只會避重就輕地迂迴表達，但黃大就敢當著人家品牌大老闆的面兒直言不諱地指出產品和工藝問題，弄得大老闆滿頭大汗、一臉尷尬啊……換您您大概得思考思考說完話，還拿不拿得到這場活動的伴手禮吧！他可不是低情商，在我看來，這是黃大對茶的一番用心良苦！

　　受邀為黃大作序的那一刻，心情著實緊張，與黃大是亦師亦友的交情，為其作序理當竭盡所能不負所托。但生怕黃大受累於本人的墨水有限，所作序格調不夠，怕有負黃大重託。卻又覺得自己應該為和黃大的此生的邂逅說點兒什麼，才有了本文以上的贅序……

● 一杯茶的邂逅

事茶七年有餘，我們喝茶到底是為了什麼？這是我和黃大那夜探討過的問題，這也是很多喝茶人的疑問，事茶人的難題！其實答案因人而異！因人的角色而異。

在我覺得——喝茶可以使人健康，但茶壽僅僅是我努力的方向，我並未奢望茶能把我掌紋上的生命線延長。

喝茶可以使人清心寡慾，但尚處而立之年的我，倘若每天得靠這杯茶來勸誡自己妥協命運拿起放下，只怕我的夢想與壯志就到此為止了；喝茶可以使人財富增值。但說真的，在全球沒把茶葉歸為非可再生資源、美聯儲儲備的不是茶葉而是黃金、各地尚未將茶樹列為瀕危植物之前，我真不太相信現在存五十萬的茶葉可以十年後替我買房子。

我喝茶的原因其實很純粹——喜歡那種用一杯茶的時間邂逅「人」的感覺……從容、無為且自在！

它既不需要我拿出在酒桌上「死了都要喝」的強作豪邁，也不需要我如同在辦公室接待般那「猶抱琵琶半遮面」地為「社交規則」故作深沉。更不需要我三更半夜呼朋引伴地潛入夜店買醉後才能換得「真兄弟」和「真愛」。

因緣而遇，因品而往，無為而交……那種感覺，就是最讓我享受的「邂逅」，也是我所理解的「天注定」……

請茶網創始人　許立平

與曉梅的相識是在之前的工作室，她總是帶各種好吃的和茶過來，聲音輕輕的，人如流淌的溪水般恬靜。同事告訴我她是一名茶藝師，我深信不疑。

　　在之後的某一天裡我才得知，她其實並不是茶藝師，只是愛茶愛得深沉，她泡茶的樣子足夠讓你痴迷。

　　茶，對於大多數人而言並不是必需品，但對於某些人來說卻如同空氣，每天不飲上幾泡渾身都不自在。而我是生性對於甜的耐受度不高，茶就這樣自然而然成了我的偏愛。它不是索然無味，也不會成為味蕾的負擔。

　　關於茶的名堂我總愛問曉梅，我喜歡她對茶的態度，嚴謹中帶著幾分隨性。不選最貴的，只選最適合的。可以按度數按分鐘，但大多數時間靠直覺和經驗，更像是和茶的對話。有時她還會燃起一根香，一盞茶，一席座，歲月靜好大抵就是這樣了。

　　以前總是需要找個合適的契機，才能跟曉梅愜意地對談茶的文化與感悟，卻也總避免不了離席的時刻。這本書可以說我期待已久，我想也是必然的產物。打破了空間、時間的限制，在書裡，有著各種茶與人、人與人的故事，讀過方知，一茶一世界，一壺一人生啊。

<div align="right">新銳攝影師　鄒悅</div>

茶尋・品茗風雅行

我們找到正確的路開到茶農家時已半夜，剛好趕上他們在做
茶炒青，滿院子的茶香。

青山環玉帶，品茗風雅行

✻ 朱子故里覓紅茗

尤溪，朱熹的故里，山水靈秀。據史料記載，從宋朝開始尤溪人便開始大面積種植茶樹。也許沾了朱子的文雅，這裡的茶葉也別具一種韻味。驅車前往茶場的途中，但見高山上一片片茶園，掩映在雲霧間。

幾天來，每到一個茶場，少則兩三種多到八九種地品嚐。起初老闆拿出來的都是行貨（向大眾販售的貨品）讓我們喝，慢慢察覺到我們對茶的品評理解並非那麼凡俗，主人才開始不斷找出更好的茶給我們品。有時喝到開心了，主人甚至會拿出他們的私藏。

剛好近期福建省在舉辦鬥茶賽，我們有幸喝到兩位茶家的參賽茶，可惜第一家沒貨賣給我們，第二家商量半天才勻出二兩。

✳ 紅茶創始武夷山

只有到了武夷山，才會感受到為何這裡的岩茶紅茶首屈一指，優良的自然環境與傳承成就了茶葉的品質。

本以為大雨會讓我們進桐木關的計畫擱淺，不過幸運的是，我們遇到了福星相助，酒店老闆的朋友親自開車送我們進山。

雨中的山間風景別有韻味，雲霧縈繞在半山腰，溪水瀑布奔流，美不勝收的讓人目不暇接。關外的茶園還是成片劃一的，進了關後茶園大都散落在山坡岩土間，有的只有那麼一小塊。

進了山裡後，沿途各種茶場，感興趣的話就可以彎進去品茶。路上隨便去了一茶農家，木頭建的房子就很有特色，在這裡品茶，感受也很獨特。

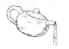

保護區裡現在管理得非常嚴，想進去要費很多周折，就算是去買茶，不向管理者打招呼根本進不去。

此行最大的收穫是去了正山堂，金駿眉創始之地，並且喝到了正宗的金駿眉和正山小種。在另一家知名茶葉企業，老闆帶我們去了山上茶園，採茶的工人見我為她們拍照，紛紛圍過來看照片。

老闆的母親在擇菜，跟她老人家聊了一下，她說每天要為這些採茶工做飯，做了好幾天了。

往回走還沒出村，路被塌方堵了，可能昨夜和白天都在下雨，山體滑坡了，好在往來的車很少，而且當時沒有車通過。來清除路障的是正山堂派來的鏟車，他們來做好事，之前接待我們的那位副總還隨車一起過來了。很快路通了，而且幾乎沒有造成任何堵塞。

返回時在下面的村子去了家規模比較大的茶坊，老闆拿了兩款紅茶和私藏的四款岩茶給我們品嘗。岩茶雖然不錯，但我因為不懂，不太喝的出彼此那種濃郁味道間的差別。

� 景區買茶不可靠

在福建尤其武夷山，充分感受到了茶文化的無處不在。

不過早就看網路上的攻略說，不要在武夷山景區買茶，我們親身驗證了攻略說的沒錯。

「山菇」即如今的三姑，是武夷山的景區之一，當年的村子經過 20 年的打造以及政府資金投入，現已成為一條茶街，不過裡面的茶店隨便看了兩家，賣的茶不敢恭維，「金駿眉」標價兩百多，店員看我的神情以為嫌貴說裡面還有更便宜的，我沒回話轉頭就走。景區裡遊人稀少茶店空蕩，據說在連假等旅遊旺季時，就會有大量的遊人過來買茶。

一個三輪車夫帶我們四處遊逛，介紹著景區的由來特色，並且跟我們講不要在這裡買茶，也不要去桐木關，說那邊有軍事基地如今不讓人進入，起初還以為他是好意，後來才明白他是個椿腳。

左右沒事，就去了他說的茶店，不過店主拿出來的兩款紅茶實在不好，各喝了一口，我們起身告辭，店主要我們再

品嘗下岩茶我們沒有答應。三輪車夫也許因為沒做成我們的
買賣有些惱怒，下車時對我們說「在武夷山只有女人才喝
紅茶」，不過我們並沒有生氣，還朝他豎起大拇指，以德報
怨、化干戈為玉帛，展示了我們的不凡修養與寬大胸懷。

太刺激了，尋茶的路不好走啊

　　網路上曾有幾張照片非常紅，兩個騎摩托的人從山上下來時不小心掉進了泥坑裡，弄得從頭到腳一身泥水，跟活雕塑一樣。我們剛好在雲南做茶，看到照片一通竊笑後，也頗有些心生同情，因為茶山的路實在是不好走啊。

　　雲南臨滄因為開發得比較早，茶農相對富裕，路還算不錯的，據說有的茶區路難走得一塌糊塗，去了一次就不想再去第二回了。

　　不過我們去冰島時，一路都在翻修，所過之處塵土飛揚，前面要是有輛車就跟進了黃塵霧裡，什麼都看不見了，有兩次我們看不清路停下車來，塵土散開只見一輛貨車就在眼前。

　　去昔歸的路比冰島好了很多，只是山路盤旋曲折，好幾個同伴都開始暈車，包括我，好在一路上大家說說笑笑插科打諢，多少緩解了身體的不舒服。

　　我們途經的所有寨子間的山路都很狹窄，有時想會車或者想超車，必須要等到稍寬的路段，茶山上的就更別提了。

這幾天各處跑下來，感覺雲南人開車彼此都很謙讓，誰更方便退讓或往旁邊靠，誰就主動挪車，每次我們都會鳴笛致謝。我想這要是在北京，大家誰也不讓誰的那股急躁，大概山路上車早都排滿了，都別想過去了。

有個不知名的小寨子我們來回幾次經過，這一回又遇到了集市，而且正當最繁忙時，本來就狹窄的街道徹底堵上了，我們正協調如何會車的工夫，前面又過來兩輛車，真是雪上加霜。我連車都下不去了，右側跟攤販幾乎只有幾毫米近，旁邊一摩托車擦著車門而過，要不是我探出車窗用手抬了一下摩托車，車身肯定會出現一條刮痕。好在幾個司機下來一通協調指揮，沒過多久大家都陸續過去了。

說到摩托車，這大概是山民們最常用的交通工具，幾乎家家都有兩輛，行路、載貨都用它。有次茶農的兒子騎摩托

帶我去鎮子裡，在蜿蜒曲折上上下下的山路上飛奔，實在太刺激了，迎面的氣流急速衝過來，讓我幾乎都無法呼吸。

　　到了雲南後，發現在城市和去了山裡，訊號幾乎都還可以，最差時也沒斷過，只是上傳下載圖片速度慢了些。

　　一次我們途經勐庫，停車休息時見路旁有家電信門市，於是跑進去詢問電信網路狀況。店員很熱情地問我想去哪裡，我說滇西南的茶山，她說沒問題，訊號幾乎都有覆蓋，只有一個盲點（我沒記住哪個寨子）。

　　雖然山中氣候多變，不過今年春天還好，大部分都算晴朗。不過愚人節那天出了點狀況，天氣預報也跟著騙人，明明說晚上沒有雨，我們正跟茶農喝茶聊著天，瞬間雨就開始下了起來，大家趕快七手八腳收茶，否則再過一下子都泡成茶湯，孝敬土地爺了。

　　就在剛剛，幾聲驚雷以後，一陣大雨，接著冰雹從天而降，不過幾分鐘後，太陽出來了。

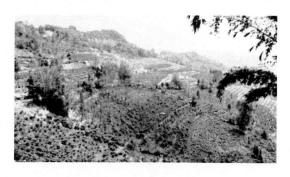

要說做點茶，真是不容易啊

　　這兩天從雲南邦東、昔歸、曼崗、那罕、大青堆、勐庫到大戶賽，一個寨子接一個寨子，往返跑了差不多四、五百公里，感覺很疲憊。所幸老姚開車謹慎，領隊王老闆來過多次，一路尋茶還算順利。

　　其實茶區間的每個寨子之間並沒有多遠，但是因為跑的是山路，路況並不都那麼好，加上速度提不起來，所以如果出發的晚了，就有可能趕夜路了。剛剛在去大戶賽的路上，因為天黑看不清路標，加上大家光顧說笑打發時間，離冰島只剩不到幾公里時，我們才發現路走錯了，又掉頭回返。夜裡的山路不像在城裡，有路燈、路標及建築可參照，實在不行還能找個警察打聽下路，而眼下就算開著導航，也未必能順利找到茶農家。

　　要說無論茶農還是來雲南做茶的茶商，都真的是不容易。從一個寨子到另一個，近的也要走幾十里山路，而通往山上茶園的小路狹窄蜿蜒崎嶇，如果有上下兩車相遇，互相錯開都是個難題。有的路還可以開車上去，而有的路只能騎

摩托，但大多數情況下，茶農們每採完茶，都只能背著青葉徒步來來回回。

　　朋友們坐在家裡邊喝普洱邊看我們在網路上發的照片，想像著在山間茶園採茶做茶的情景，都感覺我們很自在、很高興，對我們充滿了豔羨，表示下次也要一起跟來。可是當你真的親自過來體驗時，肯定就不會這麼認為了。就在兩個小時前，我們坐著茶農家的摩托去幾個山頭收茶，一路上塵土飛揚，弄得滿頭滿臉滿身都是塵土。還好在雲南的這幾天裡，沒有碰到下雨天出去，否則那種泥濘難行簡直無法想像。

　　茶農家的洗漱條件參差不齊，雖然這裡幾乎家家都有太陽能熱水器，但人多加上有時夜裡才忙完，水溫早已經變涼了，所以幾天洗上一次澡基本屬常態。不知道那種極其愛乾淨的人，在雲南茶山裡如何適應，很可能僅僅待一天就受不了走了。

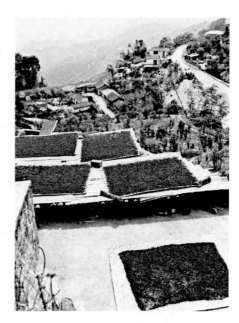

　　一個開茶店朋友的店員，是個格外愛乾淨的女生，每天早晚都要洗澡，衣服也洗得件件乾乾淨淨疊得整整齊齊，我跟朋友說你把她帶到雲南茶山裡，讓她在茶農家裡待上一段時間，她的這個習慣就沒有了。或許很可能連一泡茶都沒待上，她就落荒而逃。可是你有沒有想過，平時在窗明几淨的店裡清清爽爽喝的香醇的茶，都是在這樣的環境和條件下做出來的。

　　我們這幾天的住宿條件，比起其他幾個寨子的茶農家，相對來說還算可以。至少有床、床墊子和被縟，雖然閣樓的房檐四面都透著風。王老闆他們去年曾住過一次茶農家簡陋的棚子，床鋪就是兩層紙箱子，身上蓋的被子髒得都看不出本來的顏色。我們每天幾乎都和衣而睡，一開始很不舒服，慢慢也就習慣了。

　　有兩次因為寨子間的路比較遠，中途只好留宿在大城鎮的旅館裡。這種小旅館只有位於交通樞紐的大城鎮裡才有，裡面房間數不多而且簡陋，大概當初建造它，也是因為這幾年來山裡做茶的人越來越多。平時應該還好，趕上春天做茶的旺季，如果不提前預訂，只能夜宿車裡呢。有次我們雖然電話預訂了，但一直等到晚上 9 點才排到兩間，裡面居然沒有廁所不能洗漱，不過總比睡車裡好啊。所以那些一出門就習慣住星級酒店的，肯定接受不了做茶這個行當。

　　茶農家品茶的器具同樣也比較簡陋，無法跟城市裡裝修講究的茶店相比。

　　不過在茶店裡喝茶全憑腦子裡的想像，遠不及我們身臨其境感受深切。我們找到正確的路開到茶農家時已半夜，剛好趕上他們在做茶炒青，滿院子的茶香。

　　去年王老闆來做茶時，在茶農家白牆上書寫了篇乾隆的詠茶詩，我們圍坐在茶桌旁，一邊欣賞著牆上的書文，一邊在香氣中品著白天剛晒好的茶青，奔波了一天的風塵疲憊頓覺煙消雲散。

舌尖上的雲南

因為車開到茶農家時已經是夜裡了，來不及做晚飯，就請茶農做了一鍋雞蛋麵給我們，雖然有點鹹，但還是吃了兩大碗。

做麵用的雞蛋都是茶農自己家養的雞下的，他們大大小小養了一百多隻雞，都散放在房前屋後的山坡上，根本不去管牠們。這些雞白天自己漫山遍野地尋食，晚上自己回到窩裡睡覺，有的就睡在茶樹上。觀察了下，其他農戶家都這樣，房前房後散養著很多雞。

茶農端來煮好的雞蛋給我們吃，我問這都是自己家養的雞下的嗎？茶農說是，我說牠們漫山遍野地跑怎麼找牠們的蛋啊，茶農說到處翻啊。

茶農說就在今天找雞蛋時，發現有隻母雞剛孵出來一窩小雞，然後帶我去看，果然在山坡小路上，一隻母雞正帶著一群小雞在尋食物吃。我想靠近拍下小雞雛，結果母雞很警覺，見到我靠近立刻發出短促尖銳的叫聲。

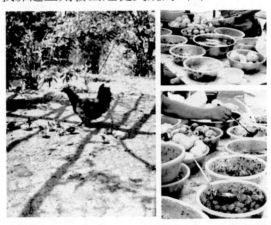

茶農的小外孫跟他們養的小雞一樣，也是半散養狀態，茶農有時忙著做茶沒時間管他，他就自己光著腳到處跑著玩。昨天一個人玩了大半天水，後來拿著個小鐵錘到處敲。有時我們在喝茶，他也過來要。吃飯的時候幫他碗裡盛上米飯和菜，他就一手端著碗一手抓著吃，而且吃得很香的樣子。小外孫以為所有塑膠包裝裡的東西都是好吃的，經常拿著紙巾包什麼的叫我們幫他撕開。

每天的早餐都是米線，不論在雲南的何處，在茶農家還是隨便找個小店，米線都好吃。

有次茶農做了糯米飯給我們，用一種野生黃花煮水蒸米，糯米金黃透亮，吃起來別有一番清香筋道的口感。

對於酸甜苦辣鹹，雲南人似乎都喜歡。

茶農家有棵櫻桃樹，結了一樹果子，我去摘了些，但只吃了一顆就不想吃第二顆了，櫻桃居然是苦的。可是茶農的外孫吃了好多都沒試，弄的滿嘴滿臉到處都是紅色的果汁，乍一看還以為是哪裡弄破了流的血。

我在超市裡看到一種蘸水辣李子，問服務員為何叫這個名字，她說這是要蘸著辣椒吃的，她讓我嘗了個李子，味道又苦又澀。

有天去一個寨子途中，帶我們去的茶農中途停車說要買幾個泡水梨，就是一種用糖鹽水泡過的梨，我咬了一口就不想再吃了，把王老闆吃得齜牙咧嘴，說牙都快掉了。

有天我發現一紙箱裝滿了鹽，我問茶農為何買這麼多鹽，他們說平時要吃，到了年底還要醃臘肉，我問一年大概需要多少鹽，他們說十到二十公斤吧。也難怪，他們幾乎每家的房檐下都掛滿了各種臘肉。

在雲南見到很多陌生的綠菜，有的叫不上名字。當地人很喜歡吃薄荷葉，用油炸過，酥脆清香，我覺得這種吃法不錯。

有次在小店吃飯，問服務員端上來那盤子裡的是什麼菜，服務員說ㄜˊ菜，我問哪個ㄜˊ，大鵝？飛蛾？服務員被問得有點煩了，邊走邊轉頭大聲回答說，你ㄜˊ子的ㄜˊ！

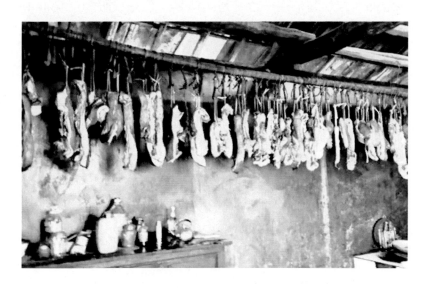

上雲南茶山，都應該隨身帶些什麼？

臨去雲南做茶前，王老闆再三叮嚀我們幾個第一次進茶山的，隨身的行囊盡可能簡單，不要帶太多的東西，因為經常要在寨子間奔波往來，一方面背著太累贅，另一方面沒有地方存放。

但是我沒有完全聽他的，還是帶了一個大行李箱，裡面裝了差不多近一個月的換洗衣服。事實上證明我這麼做還是明智的，雖然跑來跑去帶著是有些累，但是衣服髒了又很不方便洗的時候，多帶幾套衣服的好處立刻顯現出來了。只是我真的無法去體會，一兩個月都不洗澡不換衣服的王老闆，他是怎麼熬過來的？

雲南著名的大茶區都是在山裡，寨子和寨子間的鄉村公路還可以，但是山裡面就不好說了，通往茶山的小路，有的極其蜿蜒崎嶇又充滿坑窪且狹窄，能把車安全開上去的都是技巧高超，而且有時遇到對面來車，會車簡直是一件無法完成的事情，只能有一方退讓先倒車到稍微寬點的路段，這時候要是雙方都不相讓，那誰都別想動了。

　　雖然有的寨子距城鎮並不是很遠，但是山路曲折難行，不容易跑出很高的速度。加上寨子裡的路況不佳，不可能白天在茶農家做茶，晚上去鎮子裡住旅館，更何況有時一天要跑好幾個地方，有時還要在一個地方做幾天的茶，所以正常情況下都是住在茶農家裡。但是茶農的境況各異，我住過的還算條件稍好些的，雖然房檐和牆之間四面透風，但畢竟有床和被褥，而且能洗澡、洗衣服。據說條件不好的，只能在柴棚子裡加減住了，床就別想了，有被子蓋就不錯了，而且被子髒的幾乎看不出原來的顏色。

　　所以，如果你只是去玩耍兩天，半旅遊半開眼界，就按照農家樂三日遊的標準帶行囊好了，反正新奇還沒過你就已經往回走了。如果準備長期待在山上做茶，那麼以下幾個方面必須要認真準備了。

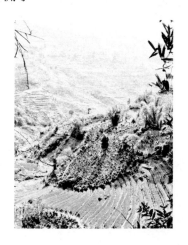

首先，要租一輛車。

要去的茶區很多，有的寨子和寨子間比較遠，甚至跨地區，最關鍵的還要帶著行李茶具等，往來各個寨子考察、運送葉子或做好的茶，所以沒有車太不方便了。自己開車去當然最好，有當地人接送更好，否則可租一輛越野車或者 SUV，跑山路它們最適合了，但車型別太寬大，因為山路狹窄，車大了開起來實在不方便靈活。去年我們租的那輛 SUV，遇到路窄時，經常是半個輪子甚至一個輪子懸在山路外。當然在山裡開車要十分小心，路況複雜，一個不留神就可能車翻人傷。

其次，要穿戴戶外衣服、鞋帽等，最好再帶一套以備更換。

進了茶山幾乎每天都在荒郊野外，一身專業的戶外服飾還是很重要的。

鞋要穿那種登山鞋，或者比較耐髒的，茶園很多都在山上，山路格外難走，而且常常塵土飛揚，有時還可能碰到下雨天。當地很多人都習慣穿著拖鞋，如果你覺得自己穿拖鞋足夠結實和方便靈活，也沒什麼不可以。

再次，要盡量帶夠換洗的衣服，尤其是內衣、襪子。

預估好自己在茶區待的時間，以一兩天一換的頻率預備，當然如果你比較勤快，能夠換下來後自己洗，那麼少帶

幾套也就夠用了。或者你打算到了當地後，去商場買兩套穿這樣也可以，當然想要挑選那麼合適的可能不一定容易，不過反正是去做茶，又不是相親，也無所謂了。

我剛到茶區那兩天真的有點不適應，主要是一天大半時間都在車上，常常暈車暈得難受，不過後來才慢慢好些了，但有同伴還是每次出去都暈。所以如果你是容易暈車的人，最好帶著暈車藥，否則可能哪也去不了了。每天在茶園裡跑，雲南高海拔的山區，太陽很毒辣，時間長了容易被晒黑晒傷，所以準備些防晒乳很有必要。如果有潔癖，那建議最好帶著帳篷或者睡袋。茶農家的條件有的很不好，如果你覺得寢食難安，還是自帶住宿裝備吧。

那種出門一定要住三星級以上旅館的，或者很有潔癖的人們，在茶區大概能忍住兩三天不走，就算是奇蹟了。否則到了茶農家，不用半天就得逃走吧。

還有，最好隨身帶一個水杯，以及一些小零食。

渴了要喝水，茶農家未必有一次性紙杯，帶的飲料可能

路上不夠喝。如果你擔心農家的碗筷不乾淨，那最好自帶餐具。去年同行的夥伴有一位是回教徒，不僅自己帶著碗筷，而且還有一口鍋及豆油。每頓飯我們吃茶農家的，而他都是自己做。

此外，最好要了解些當地的風俗習慣，免得犯了禁忌，引發不必要的矛盾，因為很多茶山都位於少數民族地區，去之前最好找熟悉當地的人諮詢，以防萬一。否則茶沒做成，反而多生枝節，該有多麻煩！

茶話・和一杯茶邂逅

是誰，撐一把油紙傘，穿過多情的雨季，尋覓江南繁華的舊夢；是誰，品一盞清茶，倚欄靜靜遠眺，等待那朵寂寞的蓮開……

一杯龍井間，不負江南春

　　杭州，這座被風雨浸潤千年的古城，像位散著丁香、結著愁怨的女子，生長著無盡的詩意與閒情。無數帝王將相、文人騷客為她吟誦過讚歌。乾隆六下江南，每到杭州必嘗一杯當年的明前龍井，並為其寫下「火前嫩，火後老，唯有騎火品最好」的詩句，足以看出這一方靈山秀水的魅力。為尋覓那一杯散著幽然暗香的龍井，陽春三月間，杭州最美時，我便聞香而來。

　　三月的江南，如詩文描寫的那般，新翠隱隱，雨霧迷濛，美得不可方物。

　　行走在西湖邊，這裡的每道高牆，每塊青磚，彷彿都見證過那個陌上花開、可緩緩歸矣的錢王的深情，夢回明月生春浦與蘇小小的繁華似夢，流光易逝的一世才情，多少回燈花挑盡不成眠，多少次高樓望斷人不見，那無處可寄的魂魄，已完完全全融進西湖的碧波裡。那個大江東去浪淘盡鬱鬱不得志的蘇軾，終其一生梅妻鶴子的林和靖，湖畔寒雪中對雪子說出愛是慈悲轉身離去的弘一法師等等，西湖邊留下

文人墨客的諸多愛恨故事，那些個尋風釣月，蹤跡白雲的雅客，夢裡，或許依然留戀著這抹不去，老不盡的江南。如今留下的，卻是柳浪聞鶯，芳草萋萋。

曲院風荷往前渡幾步，就能望見遠處的斷橋橫落在湖與岸之間。流轉的迴風，如同穿越千年的時光，那把遺落斷橋的絹傘，那個被悠悠歲月洗灌了千年的傳說，清晰而玲瓏地舒展在西湖的秀山明水中。

杭州的美不僅僅只是西湖的那一汪碧波，最讓我喜愛的當數靈隱天竺一帶，禪院林立，山巒疊翠。更因為這裡曾經出過香林寶雲貢茶，也是龍井茶最早的發源地，而大名鼎鼎的龍井茶，最早就是僧人種植的，追溯起來，那還是宋朝的事。北宋元豐二年（西元 1079 年），詩僧辯才做了龍井古寺的當家和尚，因為好茶，就叫僧人在寺後的獅子峰頂辟茶園，供寺僧自用。孰料，品過之後卻發覺這是茗中上品，惹得蘇東坡、秦少游、米芾這幫文人，沒事就往寺裡跑，去討杯水喝，這水不簡單，就是現在的茶中極品獅峰龍井。明代高濂的《遵生八箋》裡曾有記述：「山中僅一兩家，妙法甚精，近有山僧焙者，亦妙，但出龍井者方妙，而龍井之山，不過十數畝……」可見正宗的獅峰龍井自古就不多得。

我曾打聽著去找過這龍井古寺，早沒了香火，也散了僧

茶話・和一杯茶邂逅

侶，歷史的洪流，帶走的可以是王朝更替，城邦興衰，但帶不走的是這樣一方孕育出好茶的厚土。

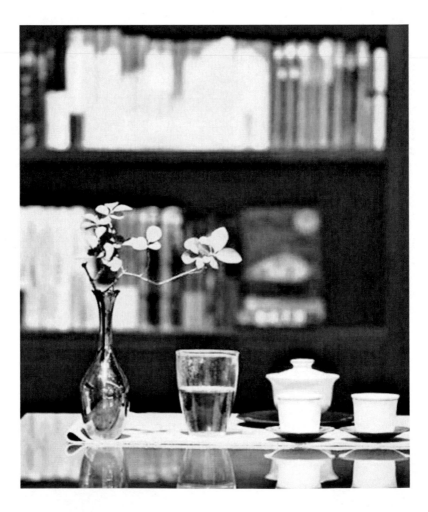

一壺風月蘭草香

說起西湖旁邊的自助茶宴，那些琳瑯滿目的精裝龍井，都讓我望而卻步。

我是不喜歡熱鬧喧囂的茶客。茶，是需要安靜品味的。杭州的朋友知我愛茶，便邀我去天竺喝茶，約在大學同學工作的茶舍見面。

行過靈隱的咫尺西天，踏入窄窄的天竺路，小徑幽深，蒼翠的古木早已把天空遮蔽得只剩斑駁的光點打在小路石板上，路邊小店飄出悅耳梵音，透過一人多高的落地窗能看到三兩閒僧雅客，端坐於茶鋪之中品道論茶，安然自得。

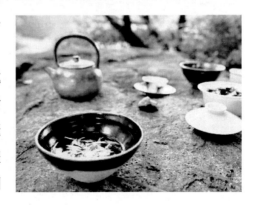

這一帶種植的大多是龍井 43 號茶樹種，龍井 43 號是 1980 年代才研發的新品種，相對於龍井 43 號，很多老茶客還是推崇龍井群體種的口味，它生長週期

比 43 號更長，上市時間也要晚一些，但更有古味，所以有明前茶貴如金的說法。

　　圍繞這寺院的茶園裡已有不少農家在採茶，我本想上前去和茶農聊聊，走近時卻因她如行雲流水的飄逸的採茶動作而驚嘆不已。只見她採茶時，一手前，一手後，好似公雞啄米，精準有序，一芽兩葉，芽長於葉，並不是亂採一頓，要有著繡花般的細緻和耐心，如美玉雕琢，千斤之力在於胸的功力。我試著採了一下，和茶農的一比，高下立判，我羞怯得快步走開，罷了、罷了……

　　一路來到天竺，遠遠看到老胡已經在路口等我們了，老胡並不老，是我的大學同班同學，畢業後我北上了，他南下到了杭州，大家平時聯絡頻繁，老胡目前在天竺路一家素食和茶館兼營的店負責茶館。迎門進去，轉彎上二樓就是茶室，整個空間被他布置得清靜淡雅，從茶室窗口看出去就是大片的茶園，讓人心神安寧。他拿出當年的龍井，泡了三杯，細細品來，都好，散出的是原汁原味的茶香。這樣的晴日小坐，是我喜歡的，與二三好友，聊點彼此的生活瑣事，安安靜靜喝一杯茶，便不負這春光。

　　正宗的獅峰龍井，由於量遠遠低於求，所以很少有機會喝得到，為數不多喝到的幾次卻是印象深刻，若是再配以虎跑泉水，那就是杭州雙絕了。茶味含天地精華，這一方水土

都被那葉片包容。若要尋回曾經的故舊，一杯茶，就是最好的引子。

清代文人陸次雲曾道：「飲龍井茶，覺有一種太和之氣，彌留於齒頰之間，此無味之味，乃至味也。」正宗獅峰龍井的滋味，感覺真是如此。

滄海桑田，歲月交替。光陰帶走了王朝帶走了阡陌騷客，自己留下現在的土地和山川。那茶杯裡的茶不知還是不是那時的味道，那喝茶的人不知有沒有那時的愛恨與別離。這些早已不重要，重要的是好好品飲當下的這杯茶，山川和土地，風月和蘭草，全在其中。

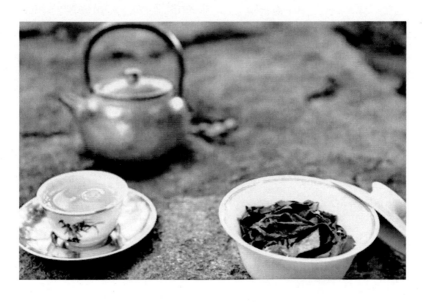

徑山茶裡的萬古長空

　　杭州除了龍井,徑山寺的徑山茶,也是聲名在外。既然來了又怎可錯過,邀約二三好友,便驅車前往。徑山的路可不像靈隱那麼好走,一路沿著山路盤旋而上,竟然有種在老家雲南的感覺,讓人心生親切。

　　徑山寺與日本茶道有著密不可分的淵源,茶在寺院的流行,隨後演變出天下聞名的佛茶,宋朝的徑山茶宴就是最著名的一例。西元 13 世紀,入宋求法的日本僧人圓爾辯圓和南浦昭明,把徑山茶宴全盤搬到日本,後來流派眾多的日本茶道,就是從徑山茶宴裡演化出來的。這套中國已經失傳的茶宴,在日本的茶道中還能尋到它的一絲身影。如今徑山茶宴也已煙消雲散,早已淡出僧人的生活,成為書中的記憶,但徑山寺不僅是日本臨濟宗祖庭,也是日本茶道之源。

　　直到如今,每年還有日本的僧眾到徑山朝拜。

　　一路行至御碑亭,石碑上有宋孝宗御書「徑山興聖萬壽禪寺」八個正楷大字。寺廟前,有一株高大的銀杏樹,古樹千年割昏曉,一分為二堪稱奇。

　　繞過九龍壁，見大門兩側院牆上有「唐代古剎」四個大字，走近細察，也為俞德明所書。大殿裡傳出敲鉢聲，我悄悄地入內、站定，默默地注視著僧眾們誦經、做功課，安靜肅穆，渾然忘我。

　　沉默讓我學到佛陀的一個詞語──默擯。那些深沉的吟誦，令時空靜默，讓人忘記來路。寺院內臺階下，走過來一群沙彌，他們已做完功課回來了。

　　寺院裡有專門供香客喝茶的一間茶室，我們走進去，一位笑聲爽朗的師父沏了幾杯徑山茶給我們，明豔翠綠的茶湯，口感清醇回甘，茶壺很大，倒水時眼光一巡，所有的人就都關切到了。師父告訴我們，茶性的苦澀使茶成為世間千百種飲料中最為獨特的一種，飲茶的苦後回甘與佛家核心教義「四諦」之首的「苦諦」互為印證。苦海無邊，修習佛法正是求得苦盡甘來，回頭是岸，而品茗

則可以產生與禪內在真諦相通的聯想，幫助修習佛法的僧人品味人生，參破「苦諦」，於是禪者的那杯茶，成為舌尖上的禪。寥寥數語便道出僧人與茶的深緣。

我嗜茶，無茶不以為飲。無論飯前與酒後，無論晨起夜深時，杯茶入口，神思飛越，似清泉行於山澗，香浮滿室醉還醒。茶者，天地潤澤之靈物，非精行儉德之人無以嘗其至真之味。茶為道，心有徑。禪意在明心見性，飲茶而靜思，茶人方能於茶的「一朝風月」裡，悟出禪的「萬古長空」。

喝茶時的時光總是快得讓人意外，轉眼天便暗了下去，告別師父後與朋友約定下次進山時帶好茶一起分享並借客房留宿。想想，在鐘聲梵音中，夜觀星空，參悟斗轉星移與朗月清風，也是很享受的事。世界末日是不存在的，但心若死了，看破塵世紛爭，天地又何所驚。嗯，徑山吃茶去。我學習佛法比較慢，但願意一點點學到善，願這善，能帶來喜樂，淬鍊出如徑山茶一樣沁心的芬芳。

中國茶，最初由僧人發揚光大，遠渡重洋，到了日本，開拓出一條海上茶葉之路。尤其是東傳日本，造就了「和敬清寂」的日本茶道，深深影響了日本文化，最近幾年，日本茶道又反過來影響中國茶文化，在影響日本千年之後，茶道又開始重新尋找它曾經丟失的中國氣質。

今天，我們重新對茶有了依賴，而在茶人眼中，真正的

好茶，從來都是平凡的生活中洗滌心靈，使人明心見性的清泉。單純地喝杯茶，想或不想，存在或不存在，心靈的神思中，或許，會有茶花怒放的一瞬。

《華嚴經》裡有句偈語：「不忘初心，方得始終。」前行路上，願我們都不忘初心，得清涼門。

綠海明珠，一片樹葉承載的信仰

關於普洱，有詩云：霧鎖千樹茶，雲開萬壑蔥，香飄十里外，味釅一杯中。普洱的澀味讓我著迷，後來我知道，澀味實在是路人的說法，尋著釅，我開始了一段和一座城市、一片茶葉的奇妙緣分……

我的大學生涯在這座城市度過，這裡是茶的故鄉，自然少不了茶，遍布大街小巷的茶館是它的名片，為這座城市帶來無窮的魅力。校園裡也有幾塊小茶園，學生時代，對茶的了解不多，初到時頗感詫異，這裡怎麼會有那麼多茶館，當地的人們對茶好像有著近乎信仰般的痴迷，茶已經成為他們生活中不可或缺的一部分。

猶記得老師向我們介紹普洱時說：「普洱與茶宛若孿生，普洱因茶而興，茶因普洱而名揚。它是天地自然對這一方世民的恩澤賜予。曾經的馬幫，在茶馬古道上一路揮鞭，一路吆喝，面對風霜雨雪，高山大河，野獸毒蟲，土匪強盜，他們不曾退縮過，因為茶是普洱的根，茶是普洱的魂，一代又一代的用雙腳丈量大地的趕馬人，將茶葉帶向外面的世界，

以茶為媒，向世人展現普洱的魅力和普洱人的價值追求，它不僅僅只是一種飲品，更是普洱的精神圖騰……」每每想起那些在普洱的舊時光，心底總會升起對這一方土地的敬意。

每年春茶上市，是我最愛的季節，晚自習後邀幾個好友去學校附近的公園走走，走累了便尋一家茶館喝口茶，這裡的茶館老闆和其他地方不一樣，大都樸實熱情，更加好客，大家聊得投機，便會把自己珍藏的好茶拿出來分享，若是喝茶喝得晚了，更有甚者，會一把拉上你去露天市場來一頓燒烤做宵夜，夜市裡那種熙熙攘攘滿街是人的景象，瀰漫著溫暖的市井煙火氣息，讓人心生親切。你如果要走他們可不會答應你，可愛得不行。

花姐便是我在普洱認識最早的開茶館的朋友，年紀比我稍長幾歲，是大我兩屆的學姐，天生娃娃臉，看上去比我還要小，畢業後留在了普洱，和幾個朋友經營一家小茶館。別看她嬌小可愛，辦起事卻是雷厲風行，什麼樣的客人都能被照顧到，遇到像我這樣的學生也依然熱情款待，還會推薦性價比好的茶給我，相處起來不會讓你覺得尷尬，彼此都很舒服。茶館不大，但卻因為她的真誠和勤勉而時常賓客如織。

一個女孩子敢獨自開輛越野車上茶山做茶，幾天幾夜吃住在山上，頗有些女俠的豪氣，在當時的我看來，她簡直就是女版的超人啊！讓我又羨慕又敬佩，還常常開玩笑說：我

要是有個你這麼能幹的姐姐該多好！

　　一次她拿出一泡茶，不說是哪裡的，讓我先喝喝看，猜一猜。第一泡出來便滿室生香，獨特的蘭花香，香氣持久，回甘延綿，幾乎感覺不到苦澀，我立刻被迷住了，從未遇到過這樣的茶。我纏著她問，最後才告訴我是景邁山的春茶。我心想，這茶太獨特了，什麼樣的地方才能長出這樣的茶？一定要去景邁山看看！

　　一轉眼畢業，同窗各自散落天涯。去景邁山的願望也因種種而擱淺，而那些個溫暖的小茶館卻成為青澀年華裡一道明亮的光，一顆埋下去的種子。

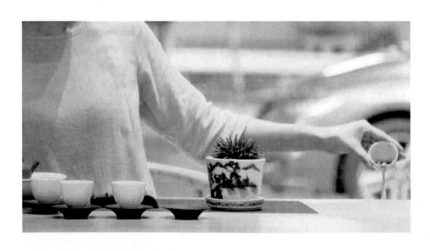

北緯 30°，茶香氤氳中的千年奇蹟

　　兩年前，再次回到普洱，心底燃起了去一趟景邁山的小火苗，就像赴一場老朋友的約，了卻曾經那個青澀小女生的小心願。

　　挑了個好天氣，一個人朝著景邁山進發，一路興奮和期待，三四個小時山路也不覺辛苦，看著茶山一點點出現，心裡有種莫名的複雜感。車轉過一個彎，千年萬畝古茶林與美麗的村莊交相呼應，一眼望不盡的莽莽茶林像位遺世獨立的佳人靜靜等著我……樹影斑駁，枝影搖曳，我來了。群山緘默不語，樹蔭溫柔地拂過我的頭頂，風吹起，一切辛苦遭遇都變得不重要了。站在風裡，面對一棵棵上百年甚至千年的茶樹，我委屈得像個孩子。唯有此時此地，心在吶喊，像是回應一聲遙遠的呼喚，就像多年未見的老朋友，它等著你起身，等著你的笑容重新浮現在不再青澀的面孔上，它對無數個消逝的日日夜夜不曾在意，它在等著你，無數個離別的日子彷彿只是昨天黃昏的一次道別。

　　出神的空檔，有位老奶奶走過來問：「小小姐，妳一個

人在這裡做什麼喂？」、「奶奶，我是來圓我的一個小心願的。」、「這樣啊，今天剛好是我們布朗族祭茶祖的日子，妳要不要跟我一起去啊？」、「太好了，我要去！」像是冥冥中的緣分，它知道我來了。

　　老奶奶皮膚黝黑，牙齒稀疏，如雪的頭髮梳得一絲不苟，穿著鮮豔的民族服裝，走起山路來比我俐落多了。路上我問老奶奶關於祭茶祖的來由，她不慌不忙地說：「這個啊，是我們布朗族的先祖帕岩冷，很久很久以前帶領部族把這裡的山嶺變成瞭望不到邊的茶園，他在死的時候，對子孫們說，我要給你們留下牛馬，怕遭災害死光，我要給你們留下金銀財寶，你們也會吃光用完，就給你們留下茶樹吧，讓子孫後代取之不盡，用之不竭，你們一定要像愛護眼睛那樣愛護茶樹……」

　　穿過一片古茶園，就來到了祭茶祖的地方，一棵歷經千年風雨依然矗立的茶王樹像神一樣俯瞰著眾生，布朗族一位精神矍鑠的老者帶領著大家向茶祖禱告並頂禮膜拜，祈求茶祖保佑族人幸福吉祥，代代相傳。每個人都肅穆虔誠，人與茶樹間，彷彿有一種達成千年信任的默契，令人動容。

　　祭完茶祖，婦女們背起小竹簍開始採摘當年的春茶，告別老奶奶，我隨著幾位大姐一起去採茶。「今年的雨水好，茶樹的長勢也不錯，能換個好價錢！」邊採茶，大姐邊自顧自地說，一臉喜悅。我問大姐，除了茶葉家裡還有沒有其他的收入，大姐有些喜憂參半地說：「小姐啊，我們住在山裡的人，除了茶樹其實沒有更多可以買賣的東西，在茶山上，大部分都是靠茶吃飯，茶葉有了市場，茶農的收入就多一點，孩子可以去讀書，新房子也能蓋起來，做茶能讓更多的人注意到茶，大家喜歡，茶農的茶會好賣一些，我們的日子也會好過……」話很樸素，聽起來卻是微微的心酸和感動。

　　筐中的茶葉已滿，大姐邀我去她家喝杯烤茶休息一下，我早就口乾舌燥，欣然前往。土陶罐烤乾，放入手工製作的散茶，用火塘邊的炭火加溫，上下翻動，烤透茶葉的水分，待茶葉烤得焦香陣陣，添入沸水後繼續保持高溫，如此調出的茶湯，入口甘洌苦澀，兩頰生津，舌尖被古茶深處最原始的氣息包圍，這便是烤茶的滋味。

　　在這裡，人們喝茶，是熾烈而隨性的，在我看來，對於他們來說，喝茶更像是一種追本溯源的古老儀式；在這裡，茶不再是文人雅士間的詩詞吟唱，它是樸實茶農生活裡必不可少的一道湯。是的，我更願意稱它為一道湯而不是一碗茶，因為少了這道湯，茶農的生活便不再完整。

　　溫暖的炭火旁，大姐把萎凋殺青好的散茶在竹篾裡揉捻，看似簡單的動作，實則蘊含了萬千機變，需要製茶人和茶高度融合，只有真正的茶人，才能用最細膩的方式將這種理解表達出來，她粗糙開裂的掌紋間復刻著三百年的滄桑歷史，一掌一壓間，彷彿是人們對厚積薄發的人生求索。

　　走出小屋，一身清涼。夜風吹拂長草，搖曳得如泣如訴，仰頭望去，星光滿天，讓人覺得整個星空都搖搖欲墜，草叢裡的無名小蟲窸窸窣窣地講著悄悄話，讓人懷念故人已遠，讓人期待長路漫漫。

　　我喜歡這樣的邊地，風雨暴烈，大山大水，山民有如瀾滄江般清澈的眼神，善惡分明，迎拒都很直接。偶爾，在林中遇到樵夫，斧頭磨得雪亮，腰上別一壺烈酒，或者是牧羊的老者，披著羊皮簑衣，踞在石頭上，叼一桿草菸，如一尊雕塑，與山林同一表情。唱山歌的男女，隔著山谷，幾句嘹亮的呼喊，不用見面，滾燙的思念就燒紅了滿嶺的杜鵑。

　　幾經滄海桑田，凝結成遠古的初相，它從古樹上落下，化為民族的信仰，小火淬鍊時間的技法，讓它愈久彌香。茶文化消解了所有邊界，因為這裡的人們將茶視作生命的源泉和力量，這些千年的古木，見證著。

　　生活似茶，品新茶，是生活的輪轉，品無味，是生命恆久如一的圓潤，無人陪伴的時候，有一壺好茶，也是一件幸事。

炭火間的溫度，茶葉裡的乾坤

　　北京迎來今年的第一場大雪，氣溫陡然一變到了零下，出門一趟滿目皆白，肅穆寧靜。人們紛紛套上棉衣絨褲，真正的冬天結結實實落下來。

　　在這樣流風飛雪的冬夜，泡一壺武夷岩茶，看著琥珀色的茶湯，心中便升起了暖意。懸壺高沖裡，沖天而起的茶香，有炭火的味道。有這樣一壺岩茶，似乎置身於一爐火紅的炭火邊，攢一隻紫砂小深杯，幾口岩茶入喉，從手到心已是暖意融融。冬天飲岩茶，最宜用紫砂壺，如今大多人用蓋碗杯只是圖個方便罷了。泡岩茶少了紫砂壺就如演奏〈二泉

映月〉少了二胡一般。岩茶有著與紫砂壺一樣樸拙的顏色，當它們擁抱並相融在一起的時候，難分彼此，這是一種知音一樣相遇。

這來自武夷山的岩茶粗看外表並不討喜，黝黑粗糙，卻勝在內質的豐厚。

那些茶樹幾百年來就生在雲霧亂石之間，一身的不屈傲骨，彷彿古時的一位隱士，它才不在乎凡人的世俗紅塵，孤傲一生也自得其樂。

在武夷山各種品類繁多的岩茶裡，最有名的應該算是大紅袍了，而大紅袍的由來多是那個耳熟能詳的傳說：進京趕考的書生中途病倒被好心人搭救，喝一壺茶治好了病，中了狀元回來報恩。有趣的是，最早那棵茶樹並不叫那個名字，它長在一個道觀前，當地人都叫它「洞賓茶」，只不過知道的人不多，有人就猜測說可能是呂洞賓風流，江湖上名聲不佳，以至於連累了這個茶，接著有人就附會出「大紅袍」的典故，為的是潔淨茶事，讓名聲遠傳。

中國文人講究「字如其人，名如其人」。名字表達著人們內心的善良、清儉、風骨等美德，可見一個好名字也可以成就一片茶葉遇到知己。

事實上要尋得一杯好岩茶並非易事，因為岩茶製作中「焙火」這道工序太難把控。焙灶裡升起炭火，上鋪一層細

灶灰，細竹編的茶筐置於之上烘焙，火大了茶葉一下子就
�，火小了又會殘留茶青味，茶葉容易返青，手工操作，只
能靠製茶師傅的經驗來把控其焙火程度，非常考驗製茶師傅
的能力，經驗豐富的老師傅每年只做有限的量，如此要有幸
得一泡好岩茶著實不易，若有緣遇到，定要倍加珍惜，錯過
了就是錯過了，於愛茶人來說，錯過一泡好茶的遺憾就好比
錯過一個好女孩。

最愛的還是老肉桂，那是歲月的厚愛，積蘊了太多的風
霜雨雪、日月精華。老肉桂渾厚綿長，一入口便覺香醇甘甜
遊走舌尖，那種綿厚雄渾的陳香，一波高過一波。它積蓄了
炭火的溫暖，一杯飲入，甘醇鮮滑在喉舌間漫開，生津回
甘，意味深長。它不似鐵觀音以及其他的烏龍茶，它吸附了
火山礫岩紅砂岩的積澱，它的香留存在口齒間，久久揮散不
去，那該是凝重的岩韻了，唐風宋韻蘊藏其間。

裹著一身的和煦，眼前這一壺「爐火」彷彿帶著我已經
飛越寒冷的冬天，朝著柳綠花暖而去。

懂過

　　立秋已過，北京的天還是不見涼，燥熱如常，傍晚時偶爾會有一場急雨，這時若有空，沖一杯茶給自己，不急著喝，翻幾頁書，等它慢慢涼些了，喝上一大口，綿長的回甘會一點一點化去躁動，讓人平靜下來。

　　平常多飲白水與茶，這麼多種類繁多的茶我又鍾愛普洱。「七夕」將近，從茶櫃翻出半片「懂過」，也算是應景。如今各種西方節日讓人們、商家都忘情投入其中，你方唱罷我方登場，無比熱鬧的背後，還記得自己傳統節日的已不多見。我是個不喜歡趕熱鬧的人，更喜歡一個人獨處的時間。

　　這個茶，對我來說是個「美麗的誤會」。多年前第一次看到這個茶葉時，還不知其來歷，只看到這個名字時便感嘆這得是多有才氣的人取出來的名字，一切都剛剛好，一個標點符號都多餘，這意蘊背後一定還有段痴絕婉轉的故事。後來接觸到更多的茶人，行走過諸多茶區，方知這是臨滄茶區一個寨子的名字，普普通通，沒有什麼傳奇，更沒有動人的愛情故事，但一點都不妨礙我對它的喜愛，要是當時知道這

只是個地名的話，恐怕也不會有那麼美好的想像和歡喜了，想想，有時候無知也有無知的魅力啊，什麼都知曉什麼都懂的人生大概也很無趣吧。

　　人有七竅，七情，七是女子生理基數（中醫的觀念）。七也是生命基數。斷糧七天要死，人死後七天為「頭七」。七夕，也是魁星文昌君的生日，魁星是北斗七星中的「天樞」，荒荒坤軸，悠悠天樞，天樞限南北，主文章昌盛，文人們因此才在其日躁動難安。漢代《古詩十九首》中描寫七夕的詩最是耐讀：「迢迢牽牛星，皎皎河漢女。纖纖擢素手，札札弄機杼。終日不成章，泣涕零如雨。河漢清且淺，相去復幾許。盈盈一水間，脈脈不得語。」窮盡了虛實相間的飽滿委婉，情字當頭，欲說還休。

　　古人的多情我們只能靠流傳的詩文去揣摩，美好但遙遠，觸不可及，我更在意的是當下的人們怎麼去看待愛情。

南斯拉夫的當代行為藝術家瑪莉娜·阿布拉莫維奇（Marina Abramović）被稱為「行為藝術之母」，早在1980年代就到過中國，在中國北京長城做過一場著名的行為藝術叫《情人·長城》。她和當時的德國男友烏萊，兩個人漫步中國長城，一個從東邊出發，一個從西邊出發，最後在中點會合，歷經三個多月，可當他們相逢時，他們的感情卻走到了終點……就像一部浪漫淒美的愛情電影，令人唏噓。

多年以後她在紐約現代藝術博物館又做了一次更加轟動的行為藝術，一張桌子，兩把木椅，她就靜靜地坐在那裡，任何人都可以坐過去，彼此對視三分鐘，不能交談。736個小時，1,500多個陌生人和她相看無言，有人說從她眼裡看到了自己，有人哭，有人笑，有人坐立不安，而她始終平靜如水，沒有一絲情緒流露，直到她曾經的情侶，分手後20多年未曾相見的烏萊的出現，才讓她流下了眼淚，兩個老去的情人，相逢無言。只需凝視，無須解釋。大音希聲，震耳欲聾，那個瞬間，隔離在他們中間的，是一張桌子，兩把椅子，和22年的時光，在場的人無不為之動容。彼此「懂過」，假若他日重逢，我將以何相對，以沉默，以眼淚。

所以每當我喝「懂過」這種茶的時候，我都分外安靜，好像喝的不僅是一杯茶，更是一段愛恨兩難的往事，正如它苦底重，香氣高揚，回甘卻快而綿久的特質一樣。只有動過

一番真情,才有勇氣在傷疤癒合後平靜相對,於是,回憶跳入茶倉,任由歲月醞釀。

　　附注:

　　懂過位於勐庫茶山的西半山,海拔 1,750 公尺,森林覆蓋指數高,自然條件得天獨厚。勐庫大葉種相傳是距今300多年前由西雙版納引進至勐庫後變種。

　　懂過的古樹茶葉形略小,是否由勐庫大雪山野生茶變種而成,有待考證。

　　生長形態和茶種:雲南大葉種野生茶。

　　特色:此茶香高味濃,苦底較重,回甘快而持久,甘甜協調不若冰島、壩糯,而品質氣強則過之。在勐庫大葉茶中,風格自成一派。

茶薈・最好的那一「茗」

茶其實會說話的，用它們的外形與內在的每一個細節，告訴你它們到底是什麼樣子，當然你要想能聽懂它們在說什麼，不僅僅要依靠你的眼鼻口舌，更要用你的內心。當你沉下心來，茶語就會慢慢細細道來。

鬥茶，從茗戰到賽茶

　　鬥茶，興起於唐，盛行於宋，唐期間謂之為「茗戰」，到了宋朝時開始稱為鬥茶，是古時有錢有閒文化的一種「雅玩」。

　　古時鬥茶，以二人或多人共鬥；茶品以「新」為貴，用水以「活」為上；勝負決定的標準，一是看湯色，二是看湯花。湯色即茶水的顏色，「茶色貴白」，「以青白勝黃白」。湯花指湯麵泛起的泡沫，決定勝負有兩項標準，一是湯花的色澤，湯花色澤與湯色密切相關，因此湯花的色澤也以白為上；二是湯花泛起後水痕出現的早晚，早者為負，晚者為勝。鬥茶先鬥色，而茶色貴白，因而蔡襄在其《茶錄》一書中寫道：「茶色白，宜黑盞⋯⋯」

　　如今隨著時代變遷，製茶、飲茶方式發生了很大變化，鬥茶也在延續、發展過程中，逐漸演變成為各地產茶區中，或者相關機構、協會舉辦的名茶評比賽事活動，如北京茶業企業商會舉辦的「馬連道鬥茶文化節」，便是業內的鬥茶賽事之一。

　　我們平時去店鋪買茶，從進門的一瞬間，各種資訊撲面而來。店家會從各個面向介紹每款茶如何，產地、環境、年頭、樹齡、工藝以及各種故事。所以你面對的這款茶，就如同一個濃妝豔抹、穿戴了各種服飾的小姐，當然，美與不美、喜不喜歡，全憑你自己撥開層層迷霧去分析判斷了。

　　而鬥茶評審的過程從頭到尾都是盲評，茶樣的包裝除了茶類和編號外，沒有其他任何資訊。同一類參賽茶譬如紅茶的取樣，相同的克數按序號被分別放入相同規格容量的評審杯中，進行沖泡、品鑑，水溫、沖泡、出湯時間等都是統一的，評審要從茶的外形到內在，條索、香氣、湯色、滋味、葉底等，逐個項目品評打分，並根據占比計算結果評選出優劣名次，最終確定誰是茶裡王中王。沒有了外界各種資訊的

干擾、主導，結果的公正性就有了保障。

與平時的泡茶方式不同，鬥茶的專業品評是透過 100℃ 開水 3 至 5 分鐘的悶泡，把茶的優劣都浸泡出來，然後再去綜合判斷。按照平時泡茶喝和口感來說，這種方式泡出來的茶是非常不好喝的。所以如果還按照以往品飲的方式去判斷，就難免有失偏頗了。但是有一點可以肯定的是，好茶真的不怕泡，而且在如此嚴苛的沖泡方式下，更能展現其優秀品質。

茶其實會說話的，用它們的外形與內在的每一個細節，告訴你它們到底是什麼樣子，當然你要想能聽懂它們在說什麼，不僅僅要依靠你的眼鼻口舌，更要用你的內心。當你沉下心來，茶語就會慢慢細細道來。茶不會騙人，騙你的是你自己。

精英薈萃馬連道，「茗」爭暗鬥茶中王

　　作為業內較具影響力的鬥茶賽事之一的「馬連道鬥茶文化節」中我，亮點就是在評選過程，不僅僅請來了五位國家級的茶界權威專家，品評出茶中之王，而且還首次透過網路海選了六位茶愛好者作為大眾評審，參與品評並選出大眾認為最好的茶中茶。同時此次鬥茶大賽，茶友和茶商可以現場觀摩、交流評審過程的每個環節。

　　本屆參賽茶依然為白茶、紅茶、鐵觀音和大紅袍，雖然行業因經濟環境影響，參賽茶葉企業選送的茶樣數量較上屆

有所減少，但是總體品質水準並不遜於此前。而各茶類的茶樣數量，也反映了目前市場的常見狀況。今年的紅茶選樣略有增加，說明紅茶消費在逐漸升溫；鐵觀音稍有減少，而且不像上屆是清一色的清香型，增加了濃香型類別，看得出大眾的口味已在轉變；而白茶雖然這兩年開始紅，產量攀升，但是品質上卻並沒有隨之提升，或者可以說為了追求數量，而導致了品質下降。

幾種茶的評選結果出來後，白茶、鐵觀音和大紅袍三類茶，專家與大眾評審間評審意見除茶王外幾乎相同，金獎茶得到了一致認可，但大家對紅茶的喜好卻大相逕庭。專家評審認為最好的茶樣，被大眾評審前兩輪就淘汰了，大眾評審最喜好的紅茶，專家們第一輪就讓它出了局。

也許大眾評審們喜歡的茶，可以代表一種常見的市場認可度，畢竟喝茶的時候不會像專家評茶那樣，去衡量比較它們的綜合分數，很可能第一感覺就決定了喜好與否。所以現場有幾位茶商說他們更願意跟大眾評審交流，了解大眾喜歡

的口感喜好,然後以此為參照做茶。其實這也是鬥茶大賽主辦方引入大眾評審的一個宗旨,讓好茶的評選有高度的同時也更接地氣。

❀ 茶會說話,需要用心去傾聽

從一百多種茶樣裡,選出每種茶最好的那個,真不是一個輕鬆的過程。第一天下來結束了初賽品評,感覺到腰痠背痛,不過心情卻特別愉悅,因為經過一道道的程序,用自己的眼鼻口舌,在眾多送來鬥茶的優秀茶樣裡,品評出了那些更加優異的進入複賽。

與我們平時喝茶完全不同,評茶的過程從頭到尾都是盲選,茶樣的包裝除了茶類和編號,沒有其他任何資訊。清一色的白瓷審查杯,客觀地映襯出茶湯及葉底的色澤,讓我們去觀察判斷。

評審要從茶的外形到內在,條索、香氣、湯色、滋味、葉底等,逐個項目品評打分,在幾十款茶樣中,評選出優劣。有時遇到比較接近的茶樣,幾位評審還要分別再品審一遍甚至幾遍,來確定究竟哪個更勝一籌。決賽的時候,原本出湯一次的紅茶,我們品了三道,只為讓結果更加客觀公正。

　　而我們平時去買茶，從進到一家茶店的一瞬間，各種資訊就已撲面而來，從茶店的環境到茶的外包裝，尤其是店家會在各個方面介紹這款茶如何，各種的說辭和故事。所以你所面對的這款茶，全憑自己去分析判斷了，能否洗盡鉛華，看穿它是否真的天生麗質，功夫不是三年五載就能輕易練就的。

　　但茶其實是會說話的，用它們的外形與內在的每一個細節，告訴你它們到底是什麼樣子，當然你要想能聽懂它們在說什麼，不僅僅要依靠你的眼鼻口舌，更需要用你的內心。當你凝神靜氣，茶語就會慢慢細細道來。

❀ 茶文化普及，還有很長的路要走

　　當一款金燦燦條索的紅茶，置入評茶盤的時候，周圍觀賞的諸多茶友，立刻被吸引過來，有人還詢問專家評審說這是金駿眉吧？專家們耐心解釋道這不是金駿眉，真正的金駿眉條索與色澤應該是什麼樣子，這次鬥茶沒有金駿眉類別茶樣來參賽。

　　此次紅茶茶樣數量增加，側面顯示了紅茶市場的升溫，當然論其中的推動應屬金駿眉功拔頭籌。雖然金駿眉名聲很大，但是真正見過金駿眉這款茶，或者說喝過真正金駿眉的

人少之又少，因而在絕大多數人的意向裡，金燦燦條索的紅茶一定就是金駿眉了。所以茶友們產生錯誤的想法在所難免，也算情理之中。

專家評審在鬥茶座談交流會上，特別講解了金駿眉對於紅茶製作工藝上的創新，其意義與影響不僅止於對市場的推動作用。今茶葉消費市場每年都有變化，人們喝茶時對茶的口感等方面的偏好，也發生著一些轉變，譬如金駿眉這種獨特的鮮爽滋味，讓品飲者尤其鍾愛。所以茶葉企業需要不斷去嘗試創新，滿足甚至引領市場消費的需求。

這次鬥茶過程中，除了品評選茶，專家們還要不斷解答茶友們提出的各種問題和疑惑，其中收穫最大的可以說是我們大眾評審。當然有的問題很初級，可是專家評審依然給予耐心的解答，一點也沒有專家的架子。

三天中很多茶友諮詢專家的問題，以及我們大眾評審間的討論，都讓我感受到，雖然我們的茶業在復興，茶文化正逐漸升溫，但是對於茶的基礎知識與文化的普及，做的遠遠不夠，而且有的茶葉企業為了推廣自己的茶品，故意進行一些炒作甚至誤導。

諸如茶葉企業宣稱他們的茶擁有各種保健功效，甚至可以治療一些重大疾病，把所有茶都具備的裨益全攬在一己之身，把本來尚屬於科學實驗測試階段的數據，當作實際可操

作的效果進行宣傳。

有的茶葉企業在產品傳播過程中，過於強調茶的年分、地域、增值等特性，或者以文化為幌子故弄玄虛，哄抬茶葉的價格，讓很多想喝茶的大眾望而生畏，背離了茶文化傳承的宗旨和目的。當然在我們茶產業和文化發展初期，這種現象的存在在所難免，也說明茶業復興現在要走的路還很長。

所以希望馬連道鬥茶大賽，能夠增加規模，逐漸增加參賽茶的種類，擴大參與者的範圍，成為茶知識、茶文化以及茶品牌普及推廣和傳播，促進國內茶業發展，具有權威性、影響力的一座平臺。

鬥茶，鬥到腰痠背痛、低血糖，鬥到幾乎要透過決鬥定勝負

✽ 累並快樂著

「到時候找一套舒服的衣服穿著，尤其是鞋，」我對第四屆新入選的大眾評審劉倩說，「一天鬥茶下來很累的，好多茶樣需要評審，根本沒時間坐下來休息。」

這是作為第三屆大眾評審，我的經驗之談。沒有參與過鬥茶的人，以為鬥茶過程跟平時品茶一樣，聊聊天、聽著琴曲、讀兩頁書，泡一壺茶細品慢飲。

鬥茶參賽的茶樣每類最少也得十幾個，多的有幾十個，初賽、複賽、決賽，差不多要在兩天半內全部評審出來，所以工作量非常大。

第二天的時候，劉倩對我說，幸虧聽了你的建議，昨天跟著專家們初賽還沒覺得如何，今天開始感到腰痠背痛了。昨天有大眾評審還在群裡留言說，腿痛到今天還沒好轉。

　　因為第二天幾乎要把所有參賽茶樣審查一遍，選出大眾評審最喜歡的獎項，而那麼多的茶樣和緊張的時間，以至於評到下午三四點鐘的時候，已經有好幾個大眾評審累的受不了，趁著評審空檔，跑到觀眾席坐下來歇息。

　　有人路過看到後，對幾個評審說，那幾位專家比你們年齡大很多，而且從昨天就開始審查，可是他們依然不知疲倦的樣子，你們說這是什麼原因？我回答說，大眾評審大都第一次參加鬥茶，應該是沒有經驗，我們四個去年參加過的還好，已經有心理準備；同時專家們也確實比我們精力充沛，不得不讓人佩服。

　　鬥茶大賽最後一天下午與評審專家們座談，陳楚平老師聊到茶與身體健康話題時，就指著坐在旁邊的專家陳金水老先生說，別看陳老年紀大，走路健步如飛，年輕人跟他一起未必能走得贏。要說陳老確實是身體好，三天鬥茶下來依然

精力不減，而且回答茶友們的問題時中氣十足。

本來大眾評審已經做好了加班到晚上、把所有茶評完的準備，主辦單位覺得時間還算充裕，於是把紅茶和肉桂放到了隔天上午。其實我倒是很想當晚全部弄完，這樣就可以跟著專家們進行決賽評比了。要知道跟著專家，可以學到太多的東西了。

因為不用繼續評了，看時間尚早，於是我和幾個朋友又跑去茶緣喝茶。記得去年也是這樣，評了一天的茶雖然覺得有些累，但還意猶未盡地接著去喝。去年鬥茶大賽的時候也碰到降溫，雖然一家結束我還想跟著花叔和老聶繼續串場，怎奈衣衫單薄，只好依依不捨地半途退卻。

✲ 喝到低血糖

還沒到中午，被花叔譽為「社花」的大眾評審王博文，已經餓到了低血糖狀態，於是趕快四處幫她找吃的。

第一次鬥茶肯定沒經驗，像評審這種喝法，悶泡出來的茶湯，加上茶樣又多，如果不吃飯或者不吃飽，幾乎堅持不了多久。記得去年的第二天，第一項就是鐵觀音評審，一上午下來，胃裡都在開趴。今年也毫不遜色於去年，第一個審

查的是生普洱，一輪沒下來我就餓了。

因為平時泡茶方式與鬥茶品評不同，平時是如何把茶泡的更好喝，鬥茶的專業品評是透過 100℃開水 3 至 5 分鐘的悶泡，把茶的優劣都浸泡出來，然後從湯色、香氣、滋味、葉底等去綜合打分判斷。

這種方式泡出來的茶，如果按照平時的口感來說，是非常不好喝的。有的大眾評審沒經驗，認為其中濃烈苦澀的不好，選擇滋味相對平和的，覺得這才是好茶。殊不知這麼泡都不夠濃，內涵物質的豐富度實在是值得懷疑。

也正是這樣悶出來的茶湯，比平時喝的茶濃稠了很多，加上茶樣多，所以喝到肚子裡後很快就會感覺餓了。大眾評審們聊到這個話題時，有人說專家每一口都吐掉了並沒有喝下去，李樹帆插話道：我發現其實他們把不好喝的吐了，好茶都喝了。

❉ 鬥到臉紅脖子粗

如果能把鬥茶大賽上大眾評審查選的過程用影片拍下來發到網路上，肯定會非常紅，因為鬥茶過程中，幾位大眾評審爭論的幾乎都快透過決鬥來定勝負了。針鋒相對次數最多

的是我和花叔、侯耀晨，一方面因為彼此都比較熟悉了，說話少了很多顧忌，另一方面也有相互抬槓戲謔的成分在其中。

第一次爭論發生在白茶的牡丹評審過程中，茶樣放入評審盤後，花叔認為有兩個茶樣應該排除掉，他的理由是，這兩種茶從外形看屬於銀針級的，放在牡丹裡其他茶明顯吃虧，所以對別的茶樣不公平。我的觀點則是不能去掉，因為鬥茶不僅僅是評審外在，一款茶的品質好與壞是由其內外共同決定的，而且外觀的占比也並不是最高，更何況雖然茶的外觀似銀針，但是它們的滋味、湯色、香氣未必就能勝過其他幾個茶樣，所以應該放一起審查。

其他幾位大眾評審的意見也不統一，爭論了半天雙方各不相讓，於是決定透過舉手投票的方式確定是留還是去掉，結果超過半數的評審認為應該一起評審。

就在進行下一步品評的過程中，我被叫去接受關於紅茶方面的採訪，等我聊完回來，白茶牡丹的評審剛好結束，據說是在花叔的一步步「誘導」之下，那兩款茶樣以滋味、湯色等略遜的原因，排名墊底。看到花叔志得意滿的樣子，顯然是他的目的達到了。

第二次爭論發生在紅茶評審過程中，關於兩個茶樣到底誰的湯色滋味更勝一籌，大眾評審們各抒己見，無法做定

論 —— 兩款茶也確實是各有特色，大家也各有偏愛。說實在的，敢送來鬥的茶，一方面茶品質肯定不會差，另一方面彼此間的差距也不會很大，甚至可能兩者難分伯仲。

因為爭不出結論，大家還是採用舉手表決的方式，不出意外的四比四平，這時候關鍵的一票落到了王偉欣會長手上，我們把他從主持觀眾的現場叫了回來，王會長非常認真地把所有茶樣審查了一遍，最後終於投出了那決定性的一票。

這還不是高潮。在紅茶評審過程中，花叔的意見每個環節一直不同，雖然他每次都表達了自己的觀點和論據，譬如關於他認為湯色比較不錯的兩個茶樣，以及兩個滋味不錯的茶樣，都在表決中因為票數太少，排到後面。當審到滋味的時候，花叔說有一個好像是煙小種，他非常喜歡，而我們不喜歡才沒有選它，我剛想說這個跟它是不是小種沒關，王博文接過話題問花叔平時是不是喜歡喝酒，說喝酒的人口味重，所以花叔才會喜歡煙小種，然後她又指著花叔不喜歡的另一個茶樣說，這是典型的某某工夫，非常純正，花叔喜歡的都不純正云云，這下被花叔抓住了把柄，花叔開始奮力反駁。

我說，這個跟是不是煙小種以及某個工夫沒關，你覺得那兩個比較不錯的茶，是有點小問題的，之所以我們覺得不

是最好，是因為它們的湯色不夠紅亮，滋味的尾感略有點發酸。但是花叔對我的觀點並不認同。

爭論其實不止這些，所以每一類茶最後評審的結果，幾乎鮮有哪一個茶樣是無可爭議地排在首位，大都難分伯仲，最後只好投票表決。今年之所以發生這些爭執的情況，一方面是因為這一屆的大眾評審比上一屆多了一倍，每個人對茶的認知與喜好程度各有千秋，另一方面是開始的時候除了我們四人做過上屆的大眾評審外，其他人都是第一次來做評審，彼此間缺少磨合，尤其是在評第一個茶類生普洱的時候，所用的時間特別長。不過評審到後面階段，大家逐漸有了默契，所以效率也越來越高。

大眾評審的爭論，也恰好說明了人們對茶，是各有偏愛的，反映到市場上，就是當被消費者喜歡了，茶才能賣得好，你說得天花亂墜，市場不認、消費者不買，有何意義？這也是鬥茶大賽引入大眾評審的初衷，大眾評審可以說代表了消費者的不同喜好，大眾評審的爭論，代表人們對茶的品飲，已經逐漸形成了百花齊放的狀況，想單憑某一類或者某一兩款茶產品占領全部消費人群，已經越來越不現實或者難以實現了。

百里挑一，我們都是最好的那一「茗」

❀（一）

　　硝煙，彷彿去年的還沒有散盡，戰幕，今年的已然拉起。

　　第五屆鬥茶大賽的第一幅戰幕，是大賽第一天拉開的。早上我剛到，相繼有人提起第四屆大賽上我跟花叔的「內鬥」典故，開始還以為又是花叔挑事，一問才知道，原來是第一天籌備會時大賽總召爆的料。

　　要不怎麼說硝煙一直沒散，這一年來差不多每次和花叔喝茶時，都要為這件事再爭論一番。這屆大賽有幾位上屆的大眾評審又入選，加上評審楊常生支持，形成了「聯羊抗猴」的形勢，一邊倒的局面讓花叔很鬱悶。

　　玩笑歸玩笑，其實花叔在我們九名大眾評審中，可以說更為辛苦，因為一邊要動嘴評茶，一邊還兼顧鬥茶大賽的現場解說，在主持人和評審角色間不停地來回切換，以至於雖

然一天那麼多茶喝下來，依然疲憊到各種坐著都能秒睡。

　　花叔之所以稱為花叔，是因為每次茶會他都會穿得花花綠綠的。這屆鬥茶大賽也不例外，因為一件條紋外衣，被專家周博士送了個雅號：「青蛙主持人」。

❈（二）

　　如果沒經歷過鬥茶比賽，可能會把過程想像的很有趣很好玩。第一天一早，第一次入選評審和專家助手的茶友們，看起來都很興奮活躍，而我這個「老司機」卻很冷靜，靠在角落默默給手機充電，因為我知道接下來的三天評選，都是考驗能力和體力的硬仗。

　　果然，這一屆茶會選送來的茶樣數量達二百多個，尤其是水仙、肉桂和大紅袍，占到了一百二十多個，可以說競爭異常激烈！從第一天開始直到最後一天的中午，才鬥出來結果，預賽、複賽到決賽，每個茶樣都至少出三泡湯，加上有些茶樣比較接近不能一下子確認，可以想像出來，專家們要喝多少遍，才可以判斷出每個茶樣的最後分數。

　　所以第一天進行到很晚才結束，雖然我們大眾評審並沒有進行審查，但是依然覺得腿痠腳疼，一坐下就不想起來，可想而知專家們應該更累，而且他們比我們年齡更大呢。

�֍ （三）

這一屆茶會上烏龍茶茶樣數量增加，剛好也從一個層面反映了市場的狀況，就像第二屆茶會上鐵觀音茶樣減少、白茶有所增加一樣，而第三、第四屆紅茶茶樣情況，也可以說明紅茶市場一直穩中有升。

說到我尤為喜歡的紅茶，從製作工藝到茶樹品種到原料的多樣化，在連續三年鬥茶大賽上我都有新的感受和驚喜。只是從整體來看，這一屆並沒比上一屆更具特色，未評出茶王也就不意外了。反而還有幾個參賽茶樣，加了糖甚至發生了霉變。當然參照白茶評選結果來看，有今年天氣不好雨水多的因素在其中，但是這樣的茶樣也送來評比，不知道茶葉企業出於什麼初衷，抑或是茶樣在運輸的路上悄然發生變質。

說到紅茶的多樣化、創新與傳統工藝的沿襲，法規標準與市場的認可、消費者的偏愛，似乎也是一種矛盾和糾葛，紅濃與金橙、焦糖與花香，到底哪一個才是紅茶的基準特徵和判斷標準？據說這兩屆都有茶樣因為湯色原因而影響了最終分數。有幾次茶會上，曾跟茶友為此爭論過。在這幾屆專家評審座談會上，我都帶著相關疑問，迫不及待地向專家們求教。

還記得第三屆大賽上陳金水老師提起，當年正山堂金駿眉剛發明製作出來的時候，參加鬥茶大賽時幾乎每次都是因為湯色在預賽環節就被淘汰下來，後來才逐漸把金駿眉單分出來評選，而如今已成為常規。陳老師對於我的疑惑解答道，市場的產品形態與茶葉的標準，會有地方茶葉協會和茶葉企業去制定，也會考慮消費者的取捨。

所以標準和市場及消費者喜愛，可以說是一個相互論爭、認可的過程，而鬥茶大賽則是一種結果的檢驗和證明。譬如說專家評審出來的獲獎者，或許跟大眾評審查出的未必完全一致，而三屆的最終結果，兩者都有不一樣的。

✽（四）

其實報名入選大眾評審，對於我個人來說，尤其是難得的學習和檢驗自己的機會。第三屆的五名大眾評審裡，大概我屬於實力最弱的，能夠入選真是幸運。那一屆也是我第一次真正親歷鬥茶，簡直就是寸步不離地跟著專家們，中間問個不停，就連大眾評審正在評茶時，我有疑問也是直接端著審查杯跑到專家面前求解。

第四屆大賽上的經歷大概很多茶友都知道了，為了兩個茶樣的孰優孰劣，我跟花叔爭得不可開交。這一屆，對紅

茶，我依然從預賽到複賽再到決賽，所有環節一直跟在專家評審身後學習，聞香、品滋味、看葉底，自己判斷之後再去對照專家們打的分數和評語。

最後一天決賽的時候，九個紅茶樣，條索、湯色、滋味、葉底，我分別給了其中三個，沒有像上一屆那麼集中，因為沒有哪個茶樣的所有各項都讓我情有獨鍾。可惜當時忘了拍下茶樣和編號了，無法去與最後獲獎的進行一一對照。

❀（五）

大眾評審今年的評選方式和過程，高度統一和順暢，或許跟兩年的磨合過程有很大的關係。

第三屆鬥茶大賽第一次引入大眾評審，當年一方面人數不多只有六位，對於評選結果比較好統計，同時可以說水準相差不大，沒有過多的分歧。第四屆人數一下子翻了一倍，上屆大眾評審雖然有四位延續，但與新的大眾評審未曾磨合，加上彼此對於茶的認識、經驗和理解不同，經常產生各種異議，所以爭論不休也在情理之中了。

第五屆鬥茶大賽，吸取了之前兩屆的經驗教訓，評茶之前我們統一了流程和標準，於是過程非常順暢，雖然茶樣比

上一年多了，但是因為效率提升了，第三天肉桂、紅茶和大紅袍的決賽，近三十個茶樣，在中午的時候，全部評選完畢。不知道當總召得知我和花叔居然沒發生爭執時，會不會覺得很失望呢，哈哈！

要感謝新增的專家助手們，分擔了之前我們大眾評審的記錄和洗刷茶具的工作。只是我不在茶業，否則一定申請去當助手，近距離跟著專家們學習。

除了豐富多彩的活動，第五屆鬥茶大賽的另一個亮點就是網路直播了，三天的評選現場都有人拿著手機在直播，本人也幾次入鏡被採訪。

第一天上午預賽時，主辦單位安排花叔和我現場主持，不知道為何只有一個話筒，結果和花叔搶來搶去，我心說這不是故意製造我和花叔有矛盾嗎？後來沒過多久，忽然花叔跟我說話筒他不用讓給我了，原來他也拿著自拍桿在玩直播，怪不得他這麼大方呢！

猜一猜，最後誰將擁有「金舌」？

　　體育大賽上經常會有選手「一戰成名」，在北京茶友會生普盲品茶會上，也有一位美女茶友一戰成名，不僅全部品對成為進入複賽的五名茶友之一，而且在決賽時沒有被額外添加的新茶干擾，正確地品出另外兩款生普獲得了冠軍。

　　平時我們喝茶常會受到各種外界因素的影響，就拿普洱來說，諸如從產區山頭村寨，到古樹老樹大樹小樹臺地、大小葉種家養野放，再到明前明後穀雨春分，再到單株純料拼配，還有廠家字號印記新陳年頭以及各種倉，一餅茶還沒開始泡就已經資訊爆炸了，這還沒完，此茶是誰的、誰帶來的、是朋友間分享還是要出手買賣、或者品鑑真偽抑、或茶會授課、商務會晤佐飲，喝茶的地點環境如何、由誰來泡、用什麼茶具和水、都有誰在一起品等等。

　　因此而言，無論常不常喝普洱、對於普洱了解程度深淺、喝的時間長短，上述因素都會給喝茶者構成一定程度的引導或者干擾。把一款幾百塊錢的茶喝出幾萬塊錢的感受，抑或同一餅茶自己拿回去喝，完全沒了在茶店或朋友泡時的

那種味道，甚至打眼上當受騙或者撿漏賺到也是再正常不過了。延伸到其他任何茶都是一個道理。

用審查杯的盲品便是排除過多資訊對主觀的干擾，盡量真實客觀地判斷出一款茶優劣的品鑑方式，雖然貌似簡單粗暴，但是行之有效。

茶友會舉辦的普洱生茶的盲品，可以說是一種茶友間兼品鑑、娛樂和比賽的方式，不為判斷幾款茶之間孰好孰壞，而是在不允許看葉底的前提下，考驗舌頭鼻子眼睛對一款茶的辨別、記憶和判斷能力。以我個人的經歷和經驗而言，往往第一時間的感覺是比較準確的，但是我們常常不太確信自己的直覺，想透過再品幾口來進一步判斷，結果越喝越不確定最後完全迷失，尤其是對於滋味比較接近的茶。五款中我猜錯的三個，就是這樣導致的。當然有人對味覺的感受天生敏銳，有人經過訓練後知道如何捕捉住重點。

第一階段蓋碗沖泡品鑑過程比較有意思，大家每一泡喝的都認真，努力去記住各款茶的特點，有的茶友在分享時說某某山頭的茶苦澀感非常明顯，盲品時我會首先判斷出來。然後也有比較有經驗的茶友說，審查杯泡出來的茶味很接近，你說的那個特點到時候就不明顯了。果然，我當初也曾覺得比較容易辨別的那款，最後根本沒猜出來。另外讓我沒想到的是，五大茗山盲品，第一天預賽我還猜對了兩款，第

二天預賽我又嘗試了下，滿以為會多猜對一兩個，結果全都錯了。後來回憶了下過程，只能怪自己幾張茶桌都去喝了，因為每個茶藝師泡茶些許的味道差異，影響到了最終判斷。

鬥茶茗戰的盲品，是另一種目的和方式過程了，因為要評選出同類茶中的名次，所以茶的外在與內質優劣程度成了判斷的依據，除了對應的序號外，評審們可以說對參評的各款茶其他資訊幾乎一無所知，評審過程中分別針對條索湯色香氣滋味葉底等打分，然後再按照各部分所占比例折算出總分，由高到低排列名次先後也就隨之產生了。當然能送來參加比賽的茶彼此間並不會相差多少，所以去年馬連道鬥茶大賽出現評審間從「茗鬥」變成「人鬥」，也是事出有因不足為奇了。

週末就要進行五大茗山的盲品決賽了，三個預賽階段的三位以全勝戰績成為冠軍的茶友，最後誰能奪得「金舌獎」，真是充滿了懸念，非常令人期待啊！

茶博會有感

　　茶博會我匆匆去轉了一圈，感覺這兩年的規模和品質都不如以往。每屆展會上都能遇到幾家熟客，有時會停下來喝杯茶，有時因為時間緊迫打了個招呼沒有停留。

　　前幾年參展商有三成到一半都是做普洱的，近一兩年其他黑茶開始多了起來。一些普洱茶展位我基本看一眼就走，尤其是擺著班章易武薄荷塘冰島等茶餅的，以及以老茶為噱頭的。前兩年以倉儲為概念的普洱茶商，開始嶄露頭角。

　　和往屆一樣我主要還是奔著紅茶而來，碰到喜歡的聊一聊，不能現場品嘗就索取一包茶樣。每屆都有不同產區的紅茶茶葉企業來參展，可以集中地把他們都品一遍，像最早的滇紅，之前的英紅九號，以及去年的坦洋工夫。有的新品紅茶看起來喝起來感覺還不錯，只是不知道他們如今市場做得如何。

　　有次展會居然遇到了肯亞的一家展商，很意外於是去聊了聊，大概明白他們在準備做中國市場，以批發業務為主。加上之前跟斯里蘭卡那家展商聊過的，以及年初參加印度茶

會所獲資訊，看來這幾個紅茶出口大國對中國的紅茶市場還是很感興趣。

諮詢時旁邊有觀眾邊問邊議論，什麼非洲那邊的環境也能產茶，碎茶喝起來茶葉末子都進了嘴裡各種云云，而工作人員的解釋有些切不中要害。

我在一旁實在聽不過去了，挺身而出替展商告訴他們，肯亞的茶葉很好，肯亞是世界產茶大國，出口第一，紅茶產量比中國還多，以及他們的紅茶特點等。他們問我是做什麼的，我說我只是路人甲，他們說還以為我是展商人員——看來我們茶知識的科普，還有很多事情要做啊。

當我去逛茶博會的時候，都去逛些什麼？

記得剛開始幾年的時候圖新鮮，對感興趣的展商都想去喝喝，後來發現根本喝不過來，而且現場鬧哄哄的，沒法靜下心來去仔細品一款茶。

再之後開始專注於紅茶，一天轉不過來就連著去兩天，譬如最早曾經在一家鳳慶滇紅展商那裡，把他們帶來的中高價位的產品，每種買了一點做茶樣，怕記不清楚哪個是哪個還讓他們貼簽寫上年分和價位，也是在那家茶葉企業我買了滇紅茶餅，準備回家看看這東西存放幾年味道會變成什麼樣。

每一年都有一些產區的茶葉企業組團來參展，碰到做紅茶的我就會挨家品一遍。譬如貴州紅茶、宜紅、寧紅以及國外的茶葉企業，差不多每家展商我都品了一下，有屆我特地去品了下米磚。前兩年格外想找湖紅，於是把湖南黑茶的展位都轉了一遍，開口就問有湖紅嗎，結果誰家都沒有，毫無所獲。

　　今年組團來了幾家湖南湘西的茶葉企業，因為剛好紅茶我會的是湖南紅茶，是湘西的，於是也特地去品了兩家，還是第一次喝到湘西的紅茶綠茶，覺得古丈毛尖很好喝，雖然我平時基本上不怎麼喝綠茶。

　　之前的茶博會上我把陝西那邊的紅茶挑了幾家品了一圈，總體感覺外形多於內容。

　　國外的紅茶，曾經在之前的某屆展會上參加了印度紅茶的推廣會，之後幾屆來了好幾家錫蘭紅茶的展商，據說是因為新大使上任開始發力推廣茶葉，做烏瓦的茶葉企業來參展讓我比較意外，但同時更開心。品和聊的過程中發現茶葉企

業的王經理，推廣產品的方式似乎與一般茶葉企業不大一樣，後來才知道他之前和我居然是同行，聊起職業我說從事廣告行業，他居然問我曾在哪家 4A，我一下子有些嚇到了。

　　除了紅茶，有兩年特別喜歡去淘紫砂壺，基本上前一兩天挨家轉轉，覺得喜歡的問下價格，等到最後一天撤展再去砍價淘貨，幾乎都如我所願地買下，雖然我還的價他們很不情願，想想與其再運回去不如索性賣了吧。曾經在某屆展會上遇到了當年在雅寨買的那把壺的師傅，去跟他老人家寒暄結果被當成套詞砍價的買主了，第二天帶了那個壺的證書過去，師傅馬上態度就不一樣了，於是又順帶買走了一把。

曾經在某次茶會和茶友聊過彼此買壺的經歷，有茶友覺得我這種方式很可能就會失去當初看好的，因為說不定中間被誰買走了。我覺得這完全是種緣分吧，就像有一次我在某展位看好了一把朱泥手工筋囊，當時試著砍了下價覺得差不多了，可惜錢不夠卡沒帶，於是只好說第二天過來買。隔天也有人看上了這壺，師傅說有人訂了，然後離開攤位打水，買壺的不死心，守著不走，然後就在這個時候我到了，師傅說如果你再不來這把壺就賣給那個人了。

這兩年逛茶博會我都會特地帶上譚子親手做來送給我的那個杯子，以前帶著去逛茶博會，發現很拉風而且可以混到好茶喝，經常會有展商和逛的人問杯子哪裡買的，我說是我原來公司創意總監譚子自己做的，他不是專職做這個的只是捏著玩。

中午講完茶後跟茶友閒逛，在一個展位上順手把杯子放在了那裡，正說著話有人拿起我那個杯子跟展商說這個杯子多少錢，快撤展了你們就便宜處理了吧。我一把搶過來說，這杯子是我的，不賣！

會聚三載，茶香四溢
—— 寫給「北京茶友會」

　　沒記錯的話，有一天忽然收到王偉欣會長約飯局的訊息，那天聚在一起的幾乎都是在馬連道鬥茶大賽上結識的茶友，吃飯的時候王會長說，雖然鬥茶大賽結束了，我們是不是還可以一起繼續做點跟茶相關的事情？

　　我想王會長成立北京茶友會，或許在那次飯局之前，就已經萌生了構想，飯局算是一個啟動儀式吧。兩個月之後，北京茶友會的網路群，也就是如今的茶友會一群建立了，意味著北京茶友會正式成立。查看了當年建群過後一個月茶友會第一季茶會「紅色之戀 —— 紅茶品鑑會」，在憩園成功舉辦。

　　作為一個公益性的學習、交流、推廣的茶平臺，能夠堅持到現在，舉辦大型茶會將近 90 場，加上小型的及非正式的，有一百多場了。當年馬連道也曾有著各類的與茶友會性質差不多的茶會平臺，不知道現如今還有誰在繼續堅持。

　　北京茶友會群，因為茶友不斷加入，已經擴展成一群、

二群、三群，此外還有一個茶藝師群和讀書群。網路帳號裡有好多與茶相關的群，相對來說我更喜歡茶友會的，唯一原因就是它嚴格的群規以及管理，沒有其他群讓人厭煩的小廣告、刷屏、雞湯以及負能量。就像群規所言，茶之道，惜茶愛人，和敬清靜。曾經寫過一篇文章，說作為一名茶人，如果連群規都不能遵守，還談什麼茶禪一味？

　　茶友會最初舉辦的茶會，報名參加都是免費的。但一開始並沒有像後來那樣，幾乎一兩天就會額滿，像第一季茶會從規劃加對外推廣，前後差不多經過了半個月時間，會長還在六月北展的北京茶博會上貼資訊做宣傳，農業社的陳主編說她就是在茶博會上看到後，才趕來參加紅茶會。免費可以迅速招攬人氣，但同時也會帶來報名的隨意性，而有些真正

想參加的茶友，因為看到資訊晚了，失去了參與的機會，這也是後來茶會收費的一個原因，收費的另一個原因是畢竟還有場地費是要交的。

　　每場茶會能夠順利舉辦，得益於憩園、百茶研究院等在場地、茶具和人員方面的合作支持，曾經憩園的茶藝師們，一邊忙著自己的工作，一邊還要全程為茶會服務。茶友會的年會、拍賣活動，如果沒有在背後默默服務的義工茶藝師們，難以想像結果會如何。

　　去年年底王會長開始思索，如何把自己的辦公室重新調整，充分利用閒置的空間。茶友會舉辦茶會終於擁有了自己的主場。

　　茶會的形式，也在不斷地探索改變之中，雖然主講分享與茶友品鑑依然為主體，但像舉辦過不久的普洱茶盲品，世

101

界紅茶的盲品，以及即將舉行的鳳凰單叢的品鑑茶會，這種
與以往不同形式的茶會開始越來越多，包括像平陽黃湯這種
與茶友會合作的茶茶商推廣茶會，甚至，茶友會的年會、聯
席茶會、茶友捐助的公益茶會等。

茶友會在尋茶學茶品茶的過程中，讓很多茶友從剛開始
接觸茶，透過茶會喜歡上了喝茶，並且愛之彌深，同時也在
茶友會平臺認識了更多茶友，對接到了更多茶的資源，有的
茶友甚至從一名茶「小白」，成為鬥茶大賽的大眾評審。

會長輪值制，也是茶友會的獨特之處。茶友會進入第二
個年頭的時候，王會長發起的會長輪值，成為茶友會管理執
行機制，重要的轉折，新一年茶友會的規劃，會長們將開會
討論進行決策。

在進入第四個年頭的時候，茶友會輪值擁有了一位女會
長。對於女性占很大比例的茶友們來說，女會長無疑會讓茶
友間的溝通更為便利，可以更順暢地了解會員們的心聲。

　　北京茶友會，彷彿蓋碗裡的茶正在煮水衝下一泡，壺裡已經沸騰，即將開始水肉泡茶出湯，不論是否品過前三泡，如果你對茶的滋味充滿了期待，那麼帶著你的品茗杯，來茶友會一起入座吧！

一場茶會做到 100 分不難，難的是，每一場都能做到

因為擁有了 1，才讓 0 變成了 100，我們都是每一個 1，一泡茶是由一片片葉子做出來的缺一不可，一百季茶會，更是靠一季一季累積做到如今。一場茶會做到九十分一百分不難，難的是，每一場都能做到滿分。

百季茶會後已聽聞有茶機構、茶友紛紛在做茶會規劃，都是好事，對茶普及推廣很有用。只是做茶需要情懷和堅持，這個很難，馬連道這三四年舉辦茶會的很多，似乎都半路夭折了。我覺得有的是背離了初心，有的是想法多了又不能貫徹執行，還有的沒有規劃又想當然，無關乎商業性質還是做公益。

現在茶友會為其他茶友創造了成功的先例，讓大家看到了不同的方式和希望，同時，對茶友會也是一種鞭策，因為更多的茶友和圈內人關注到了你。

但是茶友會茶會是無法複製的，它的初衷是愛茶的情懷，公益行為，所以，僅僅抱著商業目的和其他個人利益

的，在這裡都很難長遠堅持下去。

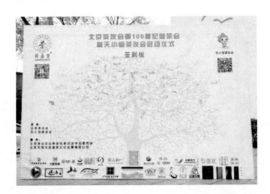

　　輪值會長是為茶友服務的，所以如果抱著一己私心，最終會很失望，因為發現所期望的回報幾乎得不到，同時，也會漸漸失去這個族群，因為，其實大家心裡都很清楚，即使嘴裡不說。

　　一百季做下來，從照片上會發現，參加的茶友年齡層越來越廣泛，在我看來，一個組織的活力和激情，與成員的年齡還是有很大關係的，阿姨們雖然每天都在跳廣場舞，但並不代表這個族群充滿了潮流朝氣。

　　有次跟茶友討論如何讓二十多歲左右的年輕人喜歡茶並且跟隨，首先，你的調性，如果都跟年輕人有違和感，人家憑什麼跟你玩？如果你寫的推廣文字語言不是年輕人喜歡的，很可能他們只看了一句，就掉頭而去。

　　最近因為工作原因，幾次討論到了文化遺產、傳統手

藝，如何讓已成為主力消費族群的年輕人喜歡和傳承的問題，不要以為二十歲的時候不喜歡，到了四十歲的時候他會自然愛上，這二十年有太多的誘惑和選擇，茶也是一樣。

所以一個茶友組織，一場茶會上，都是四五十歲的，或都是三四十歲的，以及二三十歲的，就如同一個廣場上，跳老年迪斯可的，跳交誼舞的，唱歌的和玩滑板街舞的，無所謂對錯好壞，只不過是人以群分物以類聚，什麼陣營吸引什麼人而已。

一兩個阿姨帶自己孫子跳舞，屬於個別現象，如果所有阿姨都帶自己孫子孫女來跳，那就是群體效應了，關鍵是能不能把孩子們都帶來。

這些阿姨的孫子孫女，到了五六十歲會跳廣場舞嗎？答案是否定的，因為，那時候，廣場舞已經消失不見了。

問鼎大紅袍，誰為武夷星？

　　杯之型質，茶之滋味，蘊製於內在，彰顯於器中，陶冶於心性。

　　一款茶的韻味醇香，隨著盛茶杯子器型、材質與製工的不同，也會變化出曼妙且細微的差異，當然這需要品茗者沉心靜神，否則這種感覺稍縱即逝，眼前只剩下了杯子與茶的外在。

　　「時間大紅袍」、「自然大師醇香大紅袍」、「記憶大師八三茶人大紅袍」、「蘭黛」、「蘊藏廿載」，猶如武夷大紅袍的五位星君，是時間的饋贈，陳放歷史的岩韻，限量珍稀，是一脈傳承，品格陳蘊於內，歷久焙香，是道法自然，歷風沐雨，花香沁心知味，是打開歲月的塵封，深藏的韻味娓娓道來，是時間、記憶、自然的詩意表達。

　　菊瓣、幽蘭、六角、壓手、敦善五款汝瓷杯，或工循自然、質樸而韻高華、溫潤優美，或造型設計典雅風尚、氣韻如蘭，或致敬經典、溫潤柔和中又不失鮮明個性，或別具匠心、手工精製、追求極致意境，或敦厚持重、兼收並蓄而從善如流……

107

　　當大紅袍的五位星君，先後邂逅五款茗器，茶與杯的傾
注交融，指尖唇齒與杯沿的輕撫觸碰，品茗與把玩，彷彿茶
與杯之間的喁喁細語，可謂別有一番興味。賞器品茗、目觀
心鑑，知其妙法方得意境，不在其中又怎知其真味，而先入
為主、擁器自寵，更如何領悟其無形無我之真諦？

　　這不僅僅是岩韻花香與汝瓷名器，在茶品的色、香、味
及杯的聚香、唇感、掛壁的一席精彩演繹，更是茶坊、茶
人、茶友，品茗緣聚的蘭亭佳話，跨界集群、開泰興業的運
籌。正所謂青玉為案、星夷神往。

茶品・一道道亮麗的風景線

茶的條索、香氣、湯色、滋味，可以說黑白不同、疏密有致、境界分別，各入各的眼和口，各有各的好與惡，各有各的堅持或轉變。

六大茶類與其本「色」

曾跟一位朋友聊到喝茶，她說她很喜歡喝紅茶，我問她最喜歡哪種，她說大紅袍，然後一瞬間我很無言。這不由得讓我聯想起有人把安吉白茶當作白茶來喝，還有某省有種被當地人叫成「黃茶」的茶，實際是用特異品種茶樹鮮葉做成的綠茶。而溈山毛尖雖然看著像一種綠茶的名字，但它卻是黃茶的一種。

犯這種常識性的錯誤，其實也不能太苛求我們廣大的茶葉愛好者，因為中國的茶的品類實在太繁多了，多到如果每天換一種來喝，大概十年八年都不可能重複的。

所以把如此之多的茶葉分門別類，實在是一件非常不易且又特別有意義與影響的事情。茶葉究竟如何分類才更科學更系統？茶界的專家學者們，分別從不同的層面進行了具體詮釋，而其中最為我們廣泛所熟知的就是分為「六大茶類」，即紅、綠、黃、黑、白、青茶。

從技術層面進一步來解釋，就是每類茶都是由鮮葉透過相應的工藝製作而成，如用紅茶工藝加工出來的就是紅茶，

它只形成紅茶的外觀和湯色、香氣、滋味特徵，綠茶工藝做出來的就是綠茶的湯色、滋味特徵，其他幾類亦如此。

所以六大茶類也因為製作加工過程不同，而呈現出了各自乾茶及茶湯色澤、滋味的特徵，這是此類茶工藝特點的直觀反映，於是也成為中國茶葉基本類別劃分的慣常標準，相對其他品質因素，這種方式更能直接展現茶葉最本質的特性，而且更易直觀感受和用文字描述與傳播。

不過近年來隨著一些創新工藝的出現，譬如發酵度降低了的金駿眉，在做紅茶時加入搖青而成的烏龍紅，進行了揉捻和微發酵的新工藝白茶，形成了有些介於兩類茶之間的新品類，在傳統六大茶中，似乎都不太能明確地將其歸到其中之一，起碼已經不符合紅茶或者白茶之湯色葉底，不知道是不是要對此前的茶類之分進行細化？

比較有意思的是，最早期紅茶也就是小種紅茶，被桐木當地人稱為「烏茶」，意即黑色的茶，後來周邊地區仿製的紅茶也隨之叫「某某烏」。而世界三大高香紅茶之一的祁門工夫紅茶，當初曾被稱為「烏龍」或「祁門烏龍」。

這不由得讓我們想到紅茶的英文名字叫 Black tea，也是茶葉條索呈烏褐色的緣故。

從傳播角度來看，雖然叫紅茶更有辨識度些，但個人總覺得紅茶被命名為「紅」，有些不盡茶之本色，因為紅茶其實並不那麼紅，無論是茶本身，還是人們對其喜歡熱衷程度。還是英語稱之為「黑」更可靠一些，在當年舉國皆飲綠茶的大環境下，紅茶居然異軍突起而最後征服了英國及全世界，也真是一匹黑馬。

既然提到了黑，那麼就順帶說兩句比較有爭議的普洱，按照目前分類標準，熟普是被歸到黑茶類裡的，但是業內有另一種觀點，認為普洱茶應該從六大類中單獨劃分出來。這個就比較有意思了，如果普洱真的變成了第七大類茶，那麼大家想像一下，用什麼顏色來命名更適合它呢？

久聞其名宜紅工夫

「你這裡有宜紅嗎？」

「有啊，這個！」

「我說的是宜紅，不是宜興紅茶。」

「宜紅不就是宜興紅茶嗎？」

我懶得跟店主費口舌解釋，轉身就走。

頭幾年剛喜歡喝紅茶的時候，特別想把著名的幾大工夫紅茶都搞到，然後互相比對著喝，這其中就包括宜紅。可是我在馬連道陸續尋了幾座茶城，不僅沒找到，每次都如上文描述的那樣，店主沒搞清什麼是宜紅就敢把客人往店裡帶。

除了賣茶店主，我還曾遇到過兩位算是資深喝茶的朋友，居然也把宜興紅茶（陽羨紅）叫宜紅，很讓我意外。

宜紅工夫之所以稱為宜紅，其來龍去脈學術界尚存在著一些爭議。通常的說法是宜紅的主產區其實在湖北的恩施等地，當年因為外銷貿易的原因，做好的紅茶都要彙集到宜昌中轉外銷，久之就被叫成了宜紅。著名的幾大工夫紅茶，幾

乎都有近百年到二三百年歷史了，當然因為時代變遷走入低谷勝景不再。後來宜紅恢復生產也同其他工夫紅茶一樣主要針對出口，人們當然不知道更別說喝到了。近十幾年茶商紛紛開始發力紅茶內銷，與金駿眉熱不無關係，一些傳統工夫紅茶又開始恢復製作。

當初馬連道中以紅茶為主營茶類的店鋪很少，那種薈萃各地紅茶名品的更是少之又少。不過後來還是讓我在一家專門賣紅茶的店裡，找到了宜紅，可惜的是當時那家店裡的宜紅只有一款且等級不高。

好像前幾年的時候，我在路上見到了利川紅的廣告，頗為開心，覺得終於可以在北京買到了，但是他們在北京做了半年廣告卻沒有鋪貨。後來茶博會時特地去了這家茶廠的展位，品了他們的兩款紅茶感覺很不錯。據說他們的紅茶之前也是為出口外銷代工，但是因為銷售通路不夠垂直，於是決定做自己的產品出來，因為之前主要針對高階市場，所以選擇北京做了一波廣告推廣。

當年金駿眉在紅茶高階市場爆紅後，國內茶葉企業一直存在一個迷思，或者說一種盲目的追隨，以為自己做一款高階茶也能跟著分一塊餅，甚至像金駿眉一樣可以紅起來。要知道紅茶市場還處於培育階段，連賣茶的都還沒搞明白宜紅

和宜興紅茶的區別，做出一款昂貴的紅茶，就一定能熱賣？

　　就像宜紅這個名字一樣，不管做什麼紅茶，如果不能符合消費者的需求，先不說能不能紅，即使是在市場上存活下來都很難。

曾經窨在記憶中的茉莉花茶

　　以前我一同事剛認識她男朋友的時候，聽說他父親喜歡喝茉莉花茶，於是打算買些送公公，可是同事不懂茶，面對那麼多價位決定不了多少錢的好，就折衷選了一款七八百塊錢的（人民幣 1 元約等於新臺幣 4.5 元）。隔些天問男朋友老人家覺得茶如何，男朋友說他父親說普通。同事心想買便宜了，於是某天抽時間去買了款一千多塊錢的送了。過段日子再問，答曰，爸爸說這茶沒什麼味道。同事趕快又去買了款更貴的，得到的回覆是更不好喝了。同事暗自思索，這老人家什麼情況啊，怎麼越貴越覺得不好喝？一賭氣索性買了種百十塊一斤的，得到的答覆，這回的茶太棒了！同事聽了，哭笑不得——不過也好，以後買茶省錢了！

　　我說的這個是真事，同事不是北京人，平時也不喝茉莉花茶，以為越貴的越應該好喝，越受歡迎，可是沒想到適得其反。我說怎麼不問問男朋友他父親平時都喝什麼價位的茶，同事說他男朋友不喝茉莉花茶，也不了解，老人家幾乎都是自己去買。

　　說到茉莉花茶，應該是我對茶最初的印象了，在我很小的時候，那就是茶。記得當年東北人也沒有喝茶的習慣，家裡茶是用來待客的，我父母也都不喝。1980 年代初茶還是奢侈品，父母會去商店買一袋一二兩裝的茉莉花茶回來——什麼牌子的想不起來了，逢年過節或者家裡來了重要客人才會沏上一杯。雖然茶水聞起來香香的，但是小孩子還是對糖果更感興趣，我們從來也不去偷喝。

　　後來忘了在哪裡看到的養生知識說，茶水放糖一起喝很養胃 —— 我上國中的時候經常犯胃病，於是決定試一下。現在覺得那個茶應該說的是紅茶，可是當時哪裡知道茶還有那麼多品類。剛好家裡有個紫砂保溫杯——那時候的紫砂想來應該是比較純正的，不知道杯子哪裡來的，反正在家裡一直也沒誰用，於是被我拿來開始泡茉莉花茶加糖來喝。茶想不起什麼味道了，肯定甜甜香香的吧。喝了段時間，有次忘了洗杯子，等想起來打開蓋子，裡面已經長了一堆綠毛，看著實在噁心，只好把杯子丟了，茉莉花茶加糖養生也告一段落。

　　再一次喝茉莉花茶，時間已經是在大學畢業後了。當時被所在公司派到江蘇做市場企劃，當時也不知道那是中國的茶產區，只是感覺當地人都挺喜歡喝茶的，春天當街就有現炒的綠茶賣，報紙上還談論這種茶適不適合品飲。辦公室的

江蘇同事幾乎人人一個茶杯，而我平時渴了只喝白開水或者飲料。有天一同事實在看不下去了，就過來跟我說你怎麼不喝茶呢？很奇怪很不理解很不應該，你也喝茶吧 —— 大概這個意思。於是我跑到附近的超市買茶，一看貨架上有很多的茶，但是真不知道選哪個好，挑來挑去買了包茉莉花茶回來。結果辦公室這幫同事見我拿了這個回來，頓時滿臉不可思議覺得我不可救藥的樣子，然後再也不勸我喝茶了。那袋茉莉花茶好像我也沒喝過兩次，一直放在抽屜裡不知所終。

1990 年代末來北京後，我最早任職的一家廣告公司的櫃檯，居然是從茶館裡出來的茶藝師。老闆是北京人，有時候會讓她去鼓樓附近的茶店買茶自己喝或送客戶。有一次我跟她去過一次茶店，一路上給我講各種茶的知識，怎麼辨別茶的好壞，可惜那時對茶無感，聽了也沒記住什麼。

前兩年回東北老家收拾一些舊物，居然從櫃子裡翻出來一筒茉莉花茶，有二三兩的樣子，打開蓋子一聞，味道還蠻香的。回憶了半天才想起，應該是十年前買了讓父母送親戚的。記得當時買的是禮盒裝，裡面有兩筒的樣子，於是去問母親。老人家記性還不錯說是有兩筒，那筒送人了，這筒可能是後來忘在了櫃子裡。我心想還不錯，能夠嘗嘗十年陳的茉莉花什麼味道，於是拿出來放在了櫃子旁邊，準備帶回北京。

　　過兩天收拾行囊時，發現那筒茶不見了，去問母親，老人家說，你放在櫃子旁，以為你不要了，就順手幫你丟了。我聽完好一陣子無言，可惜了我那陳年茉莉花茶啊！

有煙抑或無煙，都不要試圖討得所有人喜歡

「感覺有股燻肉的味道。」前幾天泡正山小種給兩位一起聊事的朋友，其中一位喝了後如此評價道。想起有一次在朋友茶店喝正山小種，其中一位朋友也是這麼評論的。這兩位朋友之前都沒有喝過傳統的小種，我問喜歡這個滋味嗎，二人都覺得不錯很好喝，其中的一位後來還在朋友店裡買了一罐。

如這兩位朋友一樣一上口就喜歡小種煙味的算是一種類型，肯定還有怎麼都喝不慣的，他們覺得茶怎麼會做成這樣的味道。就像在上週日的溈山毛尖的品鑑茶會上，同樣的一種黃茶，大家先品了去掉煙燻工藝的，因為主講周老師擔心一上來就喝傳統煙味的，會有一大票人無法接受，收拾東西起身而去，可是現場參加者還就有更喜歡後者的。

相對而言我們其實還都不是溈山毛尖的傳統消費族群，就像普洱以前只是一種冷門茶，喝它的族群遠不如現在廣泛，而且這中間還經歷了幾番推廣炒作才為更多人所接受和

120

喜好，同時依然有很多人就是不能接受其口感，這都是非常正常的情形。「喝茶的人喝來喝去最後都歸結到普洱」，這是一種非常自以為是自我感覺良好的一廂情願。

講到這個煙燻味，主講人周老師解釋說這個與當地人的飲食習慣有很大關係，譬如湖南人嗜辣、好臘肉；同時，一款茶的工藝形成，更重要的原因是當地茶產區的環境，造就了某一種或者幾種茶樹，或者說有些茶樹更適宜在這塊區域生存，然後加上此地的水質、沖泡茶具和方式，於是決定了茶用這種工藝譬如煙燻做出來後，喝到口中才能更彰顯其味的優勢同時弱化其不足之處。

當然這是由當地的茶農、茶葉生產者和喝茶的族群，多年以來不斷總結改進而成的，並非一朝一夕形成的，這也形成了當地或者一個區域內著名或者廣為品飲的茶類。

因此在某一個區域內，為人所熟知的或者當地人習慣喝的茶，即使消費很常見且量很大，但是在區域外卻可能並不為人所知，哪怕只是一山一河之隔。

以前資訊傳播與銷售方式落後，出現這種情況也正常，在如今網路如此發達的情況下，依舊有很多茶品還是囿於一方，只能說是我們的茶類實在是太多了，各地的飲食習慣也不一樣，此地視為珍味的，他地卻棄如敝屣。

就像當年的正山小種，它的煙燻緣於武夷山的氤氳霧靄

以及就地取材的松木，如果滿山都是別的樹種，或許小種就是另一番味道了。現如今沒那麼多松木了，同時也因為機械化的生產代替了傳統的手工方式，做出來的紅茶沒有了那種松煙味，先不說這樣改了工藝後的紅茶是否還可以叫小種，至少從一個外銷品轉變為給人們去喝，沒了煙味的也會有很多人喜歡。

由煙小種我聯想到有次我曾喝過一泡出口到俄羅斯的紅茶，說實話那種濃重的焙火味幾乎碳化了的感覺，實在是讓我一時難以接受。但是這種紅茶做成這樣，自然有它的緣由道理，想當年從迢迢萬里茶路運送到俄羅斯的紅茶，一路跋山涉水加之不可避免的雨雪天氣，每到一個驛站商隊不得不用火烘烤潮溼的茶葉，所以等到了目的地後，茶葉變得有那麼大的煙火味也可想而知了，同時俄羅斯人又嗜酒愛食肉，可能這種重火焙過的紅茶剛好滿足了他們的重口味吧。

英人們那麼鍾愛的小種，據說當年在其誕生地的武夷山，不但鮮有人喝甚至有很多人都不知道還有這麼一種茶，這並不是小種的個別現象，現如今在我們一些著名的傳統工夫紅茶產區，即使是當地人，你問起來他也未必知道，甚至他就在某茶葉企業裡工作，譬如湖紅的誕生地安化，白琳工夫發源地福鼎。以前是因為就像黑茶冷門一樣，紅茶做出來幾乎都出口了，不知道也正常，而現如今是黑茶白茶紅了，

以至於沒有茶葉企業願意去做紅茶。

　　所以在當今大消費環境改變的前提下，對於一些傳統的茶類，其工藝是繼承還是改變，為茶葉企業帶來了新的課題及抉擇，不能說堅持傳統才是正路，或者說進行創新才有更大發展機會，有煙沒煙都會有人喜歡或者都喜歡都不喜歡。

　　如果真的是非常用心做的一款茶，即使並不是喝茶之人所喜歡的口感，但至少他會比較認可，認可茶從選料到工藝還是不錯的。

　　就怕那種只為眼前一時之利的改變，最後的結果很可能會把整個這類茶毀掉，哪怕只有幾家茶商這麼做。這方面雖然已經有過前車之鑑了，以後還會重蹈覆轍嗎？或許吧。

茶之我辨

　　麥爺找我喝茶談事，他前不久去福建出差買了些鐵觀音和茉莉花茶，就帶了些準備一起泡著喝。見桌上的紫砂壺已經被各種茶泡花了味，我只好跟服務員要了兩個蓋碗。麥爺買的鐵觀音薄淡，兩三泡下去就沒味道了。茉莉花茶泡好後一口下去，那股香氣嗆人，而且嘴裡膩得發澀長久不退，再也不想喝第二口了。我說，麥爺你被賣茶的騙了吧，之前聽說有不良茶商用香精做假茉莉花茶的，很可能讓你遇到了。

　　茉莉花和鐵觀音因為其濃郁外放的香氣滋味，是大部分剛開始喜歡喝茶的人相對比較容易入口的兩種茶。不過一些人喝過一段時間後，會慢慢轉入那些茶味比較內斂，而層次更加豐富、耐久回味、包容性強的茶類，或者那些平和淡雅、回味醇厚的茶類。這有些像一個人年輕時熱情活躍外顯，慢慢進入中年後變得含蓄穩重更有內涵。

　　雖然不怎麼喝普洱茶，但在十幾年前在剛開始喝茶時，我就開始接觸普洱，因為朋友觀止齋王老闆開的茶店一直主營此類茶產品。記得當初王老闆曾拿出各種產區和年分的普

洱給我喝，我那時剛開始接觸茶，實在品不出之間的差別。後來慢慢累積下來，不知不覺也有了些許收穫。

但我始終沒有專注於普洱，因為這裡面的水太深了，各種寨子年頭印號，讓人無從下手品鑑，深感需付出太多財物精力才能有所收益，於是一直在外圍徜徉。最近聽說之前看過的一些普洱茶的來歷及傳說故事，居然是為了炒作而編造加工出來的。

做了幾年普洱茶後，大概也意識到了品質的重要，於是王老闆開始親自跑到雲南的寨子裡，全程監製採茶做茶，定做了不同寨子和級別的一批茶回來。

因為他做的普洱贏得了不錯的口碑，從此每年的三月分他都親赴雲南，監製一批普洱和紅茶來賣。真正想做出好茶是要付出心血和辛苦的，泛泛的浮誇、吹牛編故事都不可能長久。

王老闆說他曾經為了做一批好滇紅回來，特別邀請了一位有著幾十年做茶經驗的老師傅，親自監製把關。之前聽他提到好幾次這位師傅了，前兩天聊到紅茶，於是被他帶到了老師傅的店裡。

老師傅一直在武夷山做岩茶、紅茶，因為我以前喝煙小種時，不太喜歡傳統工藝中的松煙味，所以起初對老師傅做的煙小種並沒有太多的熱情。不過嘗過店裡的三款後，我立

刻改變了之前的感受，並不是松煙味的問題，只能說我從前喝的那些不太好。

喝茶時聊到了與正山小種有著直接淵源的金駿眉，說起市面上的魚龍混雜，老師傅說他這剛好有罐茶是人家拿來讓他鑑別的，說著從架上取下來給我們看。他說雖然茶罐上蓋有印章，還有正山堂江老闆的簽名，但這個金駿眉卻是假冒的。老師傅還告訴我們，有的商家為了讓茶增添甜味和看著油亮，會往裡面加糖，說完從架上又取下罐茶讓我們聞，說這茶就是摻了紅糖。

十幾年來金駿眉異軍突起，很多人都在追捧，只是花真金白銀買來的，或別人送來的金駿眉，有多少是真「金」的呢？如果能喝到工藝精緻做得不錯的也算幸運了，就怕只是其他普通工夫紅茶冒充的，還被蒙在鼓裡。

曾陸續幾次遇到周圍朋友號稱自己喜歡喝金駿眉，而且還帶了茶給大家品嘗，其實看看湯色再喝過，我只能說這茶還不錯，但後半句「你這不是真正的金駿眉」，只好留在心裡不說了。

書畫「留白」與茶的魅力所在

「疏可跑馬、密不透風、計白當黑」，說的是中國書法謀篇布局的一種至高境界；而「留白」，讓中國畫給觀賞者，留下了無限的想像空間，無，卻勝於有。

一片茶樹葉子摘下來，可以做成綠茶、紅茶、白茶等各類茶，而且每一類都有著自己獨特的外形、香氣和滋味，在你看到、喝到它之前，充滿了期待與遐想。或許，從葉子到茶的這個神奇變化過程和結果，也正是茶葉的神奇和魅力所在吧。

要說茶的條索、香氣、湯色、滋味，可以說黑白不同、疏密有致、境界分別，各入各的眼和口，各有各的好與惡，各有各的堅持或轉變。

一款茶的製作過程，猶如創作一幅書畫作品，想要把採摘下來的茶葉經過一系列的工藝，做出所期待的好茶，會受到各種主客觀因素的影響和制約，諸如發酵的程度、焙火的輕重，同樣需要恰到好處的留白，不足或者過了，做出來的茶就不好喝了。所以製茶師傅也彷彿一位藝術家，既要有精湛的技術，同時更具備一種對好茶之意境的修為。

同樣，沖泡品飲一款茶，如同去欣賞一幅書畫作品，當然作品有三六九等，品茗者也分對茶的理解、閱歷和品鑑能力的高低。書畫的淡墨重彩、白描渲染、寫意工筆，藝術家各有所長，欣賞者各有所感；而展現在茶上，一方面是紅綠青黃白黑擇己所好，另一方面同樣是紅茶，有人嗜好滇紅，而有人則非煙小種不喝。

曾經在茶博會上品飲一些北方茶葉企業做的紅茶，感覺火味尤重，大概是北方人還是喜歡茶之濃墨重彩。對於紅茶金駿眉，竊以為或許就是在發酵工藝上的留白與創新，才產生了其獨特的韻味。金駿眉成功後，茶葉企業們紛紛仿製，但就像一幅經典的藝術作品，可以臨摹到以假亂真，但是最怕的是粗製濫造，最難的卻是超越，就算真的超過了或許也只能活在原作的影子裡。然而在茶業裡，這卻是一個非常常見的現象，所謂的留白卻沒有獨到的內涵。

在各大類茶裡，以發酵程度來看，生普和白茶可以說是

留白最大的兩類了，尤其是生普，每週、每月、每季、每年它的滋味和香氣都在變化著。做好了擺在架子上的那一餅餅生茶，為品鑑者留下了無限的遐想和期待的空間，它們或許帶來的是驚喜，或許讓人感到非常失望。有時候為了能喝到它們轉化最好時候的味道，不得不耐下心來一年又一年地去等待。這大概就是留白，賦予生普洱茶的一種魅力所在吧。當然這種魅力需要具有一定的前提條件，譬如茶的產區、選料、存儲等，否則留白的結果很可能蒼白無物。

留白是一種境界，茶雖不言，但是喝茶的人卻能體會。

當品飲者的感受與茶之境界天人合一那一刻，你是誰、所喝到的是什麼茶、昂貴與便宜，這一切都變得不那麼重要了。

有口福

　　最好一直不要下雨，這是茶農的想法，但是對於菜農來說，他們卻希望春天有充沛的雨水。而每年春天下多少雨，並不會因為茶農或菜農的祈求而有多少的改變，遂了誰的心願。

　　對於茶農來說，如果趕上這一年的春天沒有多少雨水，又沒發生旱情，那就意味著，至少為當年做出來品質更優良的茶，有了原料的保障。但是這種天氣狀況恐怕多少年難得遇到一次，所以如果某天你買茶或者喝茶時，剛好是這一年的，茶農就會說，你很有口福啊。

　　可是大多數年分春天都避免不了下雨，剛好有幾天放晴，趁機做一些茶出來，如果風向也適宜，真的可以說再完美不過了。如果好天氣不多，或許一年中最好的茶也就是這為數不多的幾批，喝茶的時候碰到了，那真是有口福。

即使同一片產區的原料也有高下之分，茶園的山頭、陰陽、海拔、樹齡、樹種等，可以出好茶的以及每年能做出來的數量，可能就五十公斤甚至更少，而這些茶基本上不會流通到市場上，如果某天剛好拿出一泡品的時候，碰巧被碰上，那你的口福不淺啊。

除了天氣因素，茶樹原料的珍稀甄選，做茶師傅的手藝加上做茶時候的發揮，也會成為決定一批茶品質的重要因素，即使天氣適宜原料不錯，工藝如果欠缺，譬如發酵或者焙火不夠或過了，也難有好的品質。所以喝到一款師傅超水準發揮做出來的好茶，也是一種難得一遇的口福。

此外還有特地製作的限量珍藏品，某字號茶店茶商茶人不輕易示人的私藏，茶江湖傳聞中的那些神龍見首不見尾的古董文物……偏巧被你喝到了，該是一個多麼有口福之人。

從這個意義上說，作為一個凡夫俗子，我們平時遇到的大部分茶，可能都是泛泛之品，平常心喝了就是了，不必抱怨苛求，也無須感恩戴德。就像在餓了時，吃碗麵或者米飯填飽肚子。

所以口福可遇不可求，機緣巧合遇上了實在是運氣好。怕就怕真的遇上了卻喝不出它好在哪裡，甚至覺得還不如自己平時喝的那些茶呢，那就只能說有口福卻身在福中不知福了。

北宋滅亡與極盡奢靡的貢茶

　　看到一篇文章，關於北宋貢茶「龍團勝雪」的，看完後的感覺是，文章的語調和描述，說得太輕鬆和美好了。

　　北宋時期為皇帝做的貢茶，多麼煩瑣耗費工夫，那個龍團勝雪，幾萬個芽頭還不行，甚至要把芽外皮去掉，只取其細細的一縷芯，這製作過程該有多難！同時這種極盡奢靡的貢茶，得花多少時間和銀兩！據說為了做龍團勝雪，當地官員要傾盡所轄之地的人力物力，來為茶芽剝皮挑芯，那麼其他的事情恐怕全部都要放下，春天的農事還怎麼做？

　　給芽扒皮挑芯這麼做茶，茶農肯定苦不堪言，下面的監製官也頂著巨大壓力，要把貢茶做好，然後送到京城，如果任務失敗，會有丟官甚至被砍頭的風險。宋朝亡國，跟這種奢靡之風有很大關係，所以，奢侈茶風之害不能重蹈。

　　到了南宋，朝廷基本上收斂低調了很多，或許是吸取教訓了，或許是沒了那麼多財力。當年南宋首都杭州，曾是徑

山禪茶的發源地。號稱日本茶祖的榮西，就是南宋時期到的浙江，參拜了當地著名的寺院和禪師，回國後開啟了日本茶道之新河。

唐朝末年時期，做貢茶也曾經勞民傷財，而且要把貢茶趕在清明前以最快速度做好，最快速度送到京城，這結果將關係到地方官員的仕途，有的官員就因為貢茶不力被革職。

當時某位監製貢茶的官吏是盧仝的好朋友，有天日上三竿盧仝還在自己的草廬睡覺，忽聽院子外面人馬喧鬧，出門一看，一名軍將帶來三百餅白絹包的加了三道封印的圓茶，官兵首領說這是刺史大人差我們帶來給您的。

可以想像一介書生隱士的盧仝，收到貢茶時候的心情，也正是喝了貢茶，盧仝才寫出了那首著名的七碗茶詩。但是，現在人們卻經常斷章取義，只提詩中一到七碗那幾句，把它們廣而概之附會到喝茶這事上面，卻隻字不提，如果不是貢茶，如果不是盧仝有那麼一位監製貢茶的刺史朋友，他怎麼可能喝到貢茶，如何寫出那首七碗茶詩，表達羽化升仙般的感受呢？如果盧仝喝的是路邊攤的粗茶，七碗下去，大概也就是喝飽吧。

所以，不是你喝過任何茶的七碗都能體驗盧仝的飄然欲仙感，也不是你創了一個七碗茶的概念，就擁有了和盧仝一樣的境界。盧仝七碗茶詩的境界隨著貢茶的消失，如今已不復存在。

這 20 億元到底是累壞了炒茶大師，還是誰？

「小罐茶 20 億（元）累壞了炒茶大師」，「小罐茶收割 20 億（元）智商稅」，短短兩天迅速開始發酵，無論社群上的茶群和非茶群，還是微博上，都在討論這個話題，什麼觀點都有。

從我專業角度，昨天我給同群的小罐茶某位市場負責人提了個建議，讓他們做一輪危機公關。後來在群裡見到了篇聲明文章，但是，感覺寫的避重就輕綿軟無力，發出來也沒見到稿子產生多大作用。

我的建議，小罐茶先澄清大師炒茶，後續，修改廣告詞，去掉涉嫌違反廣告法的字句，媒體上投放一輪。從企業角度，風口浪尖先做做公關是非常有必要的，尤其在當下互聯網時代，即使你小罐茶市場供不應求。這不，大師炒茶事件發酵速度也就兩天時間。

這件事似乎是茶客先搞起來的，有好奇茶友算了這麼一筆帳，就是說，始作俑者是喝茶的懂茶的非茶業的人。然

後，茶業推波助瀾。輿論，各種心態觀點角度都有，幾乎每個討論的群裡都在說。茶業外的聲音，似乎是並沒有一棍子打死的態勢，反倒是茶業內，心態複雜，不乏幸災樂禍。不僅僅是茶商攻擊小罐茶，甚至是一些茶客。大概茶業內很多人對小罐茶有很多羨慕嫉妒恨的吧，但是，茶客們是一種什麼心態呢？

　　我個人僅從所從事行業的經驗，覺得小罐茶本身，賣了20 億元，那是它的能力。同時也說明，市場也是有需求存在的。

　　小罐茶剛出來的時候，我感受到的是茶商們對它的各種不友好的聲音，然後，一邊嘴上不友好，一邊私下裡還得效仿，譬如包裝也換成小罐子，因為買茶的人想要。再然後，這種小罐包裝變得到處都是。

　　另外我想說的是，從茶商角度，要重視這些意見領袖，也就是比較懂茶會喝茶的茶客們。

　　現在越來越多喝茶的人有關茶的知識體系和經驗，已經超越茶商做茶的人了，所以再像之前的玩法，無論傳統茶業還是小罐茶這樣的企業，越來越搞不定這些人了，而且，他們都是很有影響力的，尤其透過網路傳播。

　　目前茶業，幾乎都是如何品茶喝茶、茶文化、產品推廣這類對外的活動，對於銷售，廣告公關，市場，廣告法食品

法，這類的活動很少，茶業裡被「釣魚」的事件很多，跟這個有很大關係。

茶業還有一個常見不好的現象就是，一種自我感覺良好的清高之氣，一方面是不能被說的 —— 我就是好，憑什麼說我；另一方面，也不願意去學習其他行業 —— 我就是好，為何要學習他們。所以，小罐茶雖然為傳統茶業開拓了一個新思路新途徑，但傳統茶商們並不買帳，不去思考學習，還覺得你搶了他的生意。

在我從業二十多年接觸的無數行業裡，對於銷售，對於品牌，對於廣告公關傳播等，茶業是整體水準很低的。

按一位茶群群友的話來說，同樣的喝酒，卻沒聽說過喝茅臺的天天攻擊喝二鍋頭的，也沒聽說過買酒要先嘗了再買，更沒有見到喝酒的天天泡在酒館裡，可以免費喝酒可以喝到醉可以起身拍屁股走人。你去飯店吃飯點菜時說不知道你家菜好不好吃，需要先試吃再決定買不買，等服務員甚至老闆伺候著你一盤盤吃完，你說回去想想，他們還會對你笑臉相送，說有空再來嗎？

但茶業裡這種現象卻很常見，所以，出現小罐茶事件，被各種攻擊也不足為奇了。這 20 億元，是不是我們都可以從中領悟到些什麼呢？

到底一年四季喝什麼茶、一天什麼時候喝茶，才利於身體？

　　跟朋友在雲南做茶那陣子，有時候一天要跑好幾個寨子，每到一個初製所，試的茶經常都是剛晒好的普洱生毛料，抓那麼一把往蓋碗裡一放，開水一澆泡好出湯開品。導致後來常常是我喝生普的時候，茶湯的味道讓我腦子裡不由得就會浮現出茶山的情景，閉上眼睛彷彿意識和身體分處兩地。不過這麼喝了幾天胃有點受不了，趕快弄了點滇紅泡了大棗調理，之後再去試茶的時候我也不敢多喝了，淺嘗輒止。

　　上學時吃飯不定時定量落下了胃的毛病，很怕生冷寒涼。好像是十幾年前的時候有朋友跟我說，喝紅茶對胃比較好，剛好那陣子胃也不舒服，於是從朋友茶店裡買了盒某工夫紅茶。早年間也曾買過立頓的茶包喝。之前家裡還有過兩小盒「紅歲」（不知道這個牌子的茶是否還存在著），不知道茶是怎麼來的了，只記得喝的時候覺得口感還挺喜歡的，只是因為是紅碎茶泡兩次就沒味了。

　　慢慢地對茶接觸多了，了解到民間常見的說法是，紅茶和熟普、黑茶比較適合胃虛寒的人喝，綠茶、白茶、生普、青茶的鐵觀音比較性涼，最好少喝。

　　我以前雖然喝綠茶不多，但只是覺得品種多無從選擇，跟所謂寒涼沒太大關係，後來這倒成了一種忌憚。也有過因為品茶而喝了不少綠茶的情形，好像當時並沒有覺得胃部不適，大概茶好的緣故吧。不過曾經犯過兩次胃病倒是跟喝綠茶有關，都是一大早跑到客戶那裡開會，喝了幾泡紙杯子裡的綠茶後開始鬧肚子，事後回憶起來大概早上著了涼是誘因，剛好都是在秋冬，有次是出差衣服穿不夠，當時也沒在意。如果的時候有一壺熱乎乎的姜紅茶或者煮壺老壽眉喝下去出出汗，大概就沒事了。

　　白茶我曾經春天喝的時候多，尤其覺得喉嚨不舒服彷彿要感冒，於是趕快泡白茶壓壓。記得白茶剛剛出現炒作苗頭的時候，我沒當一回事，從朋友店裡拿的白茶都喝了，根本沒意識到要存一些。後來因為快喝完了去到店裡想再買些，朋友說那批貨早沒了，而且現在同價位的基本上也拿不到那麼好的了。最早鐵觀音還沒泛濫的時候我也經常喝，那個時候還能見到綠葉紅邊，也沒像大家常反映的時間長了胃痛，大概技術原料都還可以吧，過了兩年我就不喝了，覺得味道越來越不對了。

　　六大茶的溫涼似乎還挺有爭議的，曾經看過一些業內關於紅茶和綠茶到底誰傷胃的文章。民間最常見的說法大致是夏天適合喝綠茶冬天適合喝紅茶，容易上火的多喝綠茶胃怕涼的適合紅茶。此外還有春秋及一天的上下午晚上，不同時間段適合喝什麼茶的一些說法。

　　剛結束的農展館茶博會最後一天上午，我被推薦在品鑑會上分享了一些個人對於紅茶的體會。最後的互動環節，有很多茶友提問，其中一位的問題，就是關於一年四季及一天什麼時候適合喝茶，我從他的問題內容感覺，平時也常聽說類似這種夏冬紅綠的說法，但似乎心存異議。

　　我回答說從我個人喝茶的時間，好像一天沒有限制，晚上也經常喝茶，也沒怎麼影響睡覺，當然經常喝茶的人身體適應了不太會影響睡眠，更何況喝的是清淡些的茶。

　　英人們當年一天各種時間段都要喝茶，甚至早上一睜眼就喝，二三百年過來人家也活得好好的，現在像印度、斯里蘭卡等很多飲茶大國老百姓更是這樣。一年四季的話，如果喜歡紅茶或者綠茶其實都可以喝，如果怕上火可以調飲，或者說各種茶換著來喝，甚至可以把綠茶紅茶白茶生普調在一起，這些我都試過。

　　雖然茶可以養生保健，但我一直不太贊同茶業對於茶葉醫藥功效層面的過度宣傳，有的甚至誇張到喝茶可以包治百

病。可是畢竟茶葉本身不是藥，而且它的養生保健效果需要長期堅持喝才能顯現出來，否則世界範圍內早把茶列入藥品類了。

至於喝茶是否會影響到吃中藥，關於這個問題還真的幾次請教過醫生，因病因人而異具體對待，並非一概不能喝。有幾次身體有毛病要吃中藥，於是諮詢大夫是否需要忌茶，醫生說你喝紅茶不影響，跟吃藥的時間隔一兩個小時以上就可以了。

茶悟・如果一個人只是件容器

一把壺，可以只配一個杯子，也可以配很多杯子，哪怕它們
並不成套。其實杯子有多少無關緊要，重要的是，從壺裡倒
出來的茶，是不是還可以。

不過是一袋劣質的茶包

把花果、香料與茶葉，按比例進行調配，製成不同風味的混合紅茶；在煮、泡好的茶湯裡，適量加入糖、牛奶或蜂蜜、冰塊調飲；這是歐亞一些國家喝紅茶的很常見的方式和習慣，而他們也更喜歡這種經過混、調後的紅茶形成的不同香氣和味道。

在咖啡館、西餐廳、麵包房和速食店裡，也提供紅茶飲品，而且基本仿照國外的調飲方式，並冠以皇家、伯爵、奶茶等名目。但它們很多是用茶包調出來的，而且加進的糖和檸檬酸量有些多，幾乎掩蓋了原有的紅茶滋味，口感只剩下了濃重的酸甜。

　　超市、便利店裡賣的瓶裝紅茶飲料，雖然這個叫檸檬那個叫冰紅，而且號稱用茶原葉加工而成，卻無從知道是否如其所說。就算配料裡真的加了，那點茶量實在微不足道，喝起來更像酸甜味道的涼水，冰鎮後夏天去暑倒也還算有用。

　　而在有的咖啡廳裡，為了省成本，紅茶飲品乾脆拿茶粉、香精、色素勾兌，根本不是真正的茶葉、糖、奶和水果原料加工出來的，人們喝進肚子裡的東西，差不多就是化學試劑的水溶液，欺騙舌頭而已。

　　這不由得讓我想起茉莉花茶，北方人格外喜歡的一種茶葉，他們常濃濃地泡一大缸子或一茶壺，喝起來特別過癮的樣子。

　　在有的茶葉店裡，像吳裕泰、張一元，茉莉花茶的等級會有幾十檔之多，從幾百塊到幾千塊再到上萬塊的，如果不是行家或者經年累月喝它們，有多少人能喝出便宜茶與名貴茶之間的差別呢？其實好多人也不是太品得出其中的門道，他們只是喜歡那種帶著花香的茶味。

　　據說有不義貪財商販賣的茉莉花茶，是用香精熏出來的味道，那些不懂的人，只是聞起來覺得香氣很濃，便認為這是好茶了。

　　前幾天和一個朋友談事，約在某著名法式西點屋。點了杯紅茶，喝了口後味道讓我直搖頭，懷疑裡面的紅茶要麼

已經泡了幾輪，要麼就是茶葉很差，後悔沒跟朋友一起要咖啡。

朋友不知是被哪個話題引起，聊著聊著忽然提起了他的老闆。

他說他的老闆交際面很廣，談生意有一套，對錢也不小氣，但唯一的缺點就是，常重用不可靠的人，曾先後幾個專案就因看人不準，投資多花了不少冤枉錢，但人是他自己選的，只好吃啞巴虧。老闆雖然每次都決心吸取教訓，但過段時間，換個形式還會再出現。

我問朋友，他的老闆為何經常看人走眼。朋友說，老闆挺愛惜人才的，又有些文青氣質，碰到那種貌似有才能的人，尤其是比較善於表現的，如果又喝多了酒，就特別容易衝動，以為自己遇到了千里馬，甘當伯樂。

其實有的人才華能力挺一般，就如同一款本身底料很普通的茶包，但他很擅長用一些比較易炫耀的花哨東西，彷彿香精般去勾兌，並貼上各種的標籤，如同裝在漂亮的茶具裡，以掩蓋自己底蘊的不足。如果一時被其表面吸引迷惑，很容易失去判斷，等過段時間透過事實的品判終於看清楚葉底時，代價已經付出了。就像朋友的老闆一樣。

雖然偽裝的才能在細品之下還是能夠察覺，但有的人就好這一口，而且他自己差不多也是同一類的。或者有人因為

閱歷、眼力還不夠，就像平時只是泛泛喝些茶並不太懂，而且也沒有嘗過那種品質高的，拿給他摻了香精色素的，看著光鮮的條索他還以為遇到了珍品。

現在市面上有各種號稱專家的人，有的不過是借各種名目炒作出來的，水準能力畢竟有限，如同用一些添加劑勾兌出來的茶葉，經不起細緻地品味。但願我們不被其華麗光鮮的外表迷惑，早一些辨別出，他不過就是一袋劣質的茶包。

一個人總要有個終身的嗜好，譬如喝茶

填履歷興趣愛好一欄，通常寫唱歌、跳舞、書法、繪畫的人會比較多，近幾年漸漸多了品茶、茶道，但是其中年輕人似乎並不多，他們尤其喜歡的是唱歌跳舞，所以但凡有選秀節目時，現場報名海選的都是人山人海，雖然茶藝賽事年輕人也很多，比起前者實在有些小巫見大巫。

唱歌這個愛好平時玩玩，沒事去 K 歌娛樂還是挺痛快的，要是把它當事業可就不容易了。我在這裡不想討論理想與現實的問題，只想說的是，不管是職業還是業餘愛好，如果能夠堅持到老，即使唱不動了心中依然喜歡，也是件不錯的事情。

與唱歌相類一樣是，人們更喜歡聽音樂，從以前黑膠、磁帶到 CD、MP3，再到網路音樂，載體跟著也發生了很大的變化。有的人隨著聽歌衍生出種種愛好，如收集老唱片、磁帶，或者留聲機、錄音機，到了一定數量後也很可觀，而很多人並不是想以此賺錢生財。

　　大多數人隨潮流變化而變化，而且隨著年齡增長，很多人對新事物越來越不能接受，於是我們會發現年齡大一兩輪的長輩唱的歌，多為 1950、1960 年代的流行歌曲；大概等我們老了以後，年輕人也會這麼看我們。

　　但是茶呢，就不會這樣，喜歡喝茶後發現，一款茶可能上至五六十歲下到二十幾歲的年輕人都會喜歡，所以在茶店和茶會上，我們經常會遇到年齡跨度很大的一群人坐在一起品茶，茶消除了人與人之間年齡的界線。

　　以前我不知道父母有什麼愛好，後來透過親戚、長輩，才了解他們年輕的時候居然也喜歡唱歌跳舞，而且父親還會拉小提琴和手風琴，後來為了忙生活都放棄了。

　　自從我們上學在外，閒下來有時間了父親又開始讀書，而且還寫小說，雖然內容差強人意。有時聽父親講他小時候

經歷過的戰爭，我說沒事把它寫出來多好，留給後人看看，父親聽了還真的開始著手去寫。但是父親的愛好母親一直不支持，從來都是潑冷水發牢騷，錢物上投入更是不捨得。

感覺每個小區都似乎有一群無所事事的老太太，要麼湊在一起說家長里短，要麼聚在一起跑到超市往家裡搬打折的東西，或者去聽所謂的健康講座、參加所謂的「公益」活動，用大把鈔票去買回來一堆的所謂神藥或者理財產品。如果這些老人喜歡喝喝茶，經常聚在一起開個茶會，就不會去聽講座花冤枉錢買沒用的保健品上當受騙了。

記得早年當老師的時候，校長看我有空喜歡練字畫畫，就對我說將來找個支持你愛好的老婆，至少你看書時她不會搶下來給丟到地上。校長已經無法知道的是，老婆不僅不搶我書，也沒把我存的那些茶給丟了。

最開心的，是兒子居然在我沒有任何特地培養的情況下，無師自通對茶開始有了興趣。先是在很小的時候，那時候他還不能喝，於是打開包裝挨個去聞，神奇的是聞過的都能記住裡面裝的什麼茶。再大一點，他經常把櫃子裡所有杯子都拿出來，在地上擺成排，說他在開茶會。再後來就想親自動手泡了，有次一個沒留神把我的一小包老黑茶拆了包裝，都丟進水杯了，我說兒子，爸爸的茶好貴的啊。但我也並沒有因此責罵他，因為難得兒子喜歡。

刻意撿漏，莫若自己創造機會

電視鑑寶節目裡，經常有人拿著自己的藏品，說是撿漏（古玩界行話，指以便宜的價格得到珍貴的東西）得來的，自己曾經考據或者找專家鑑定，誰誰真品或某某年號真品無疑，最後鑑定的結果，可以說冰火兩重天，有人真的撿到漏了，滿臉抑制不住的歡欣，有人離開時垂頭喪氣，沒有了來時的自信滿滿。

撿漏這種事，前提是有火眼金睛，且憑的是一種運氣，天上掉餡餅的機率，所以心態尤其重要，而且撿之前要三思，為何自己會如此幸運？但是很多人都是心存僥倖，覺得自己運氣太好，抱著賺到了、從此發橫財的心態，被眼前的利益沖昏了頭腦，結果上當受騙，想占大便宜卻吃了大虧。寶貝不是沒有，但是成了漏被你撿到的就鮮有了。

老茶也是，各種印、各種號、各種年代，都知道是好東

149

西，都想弄幾餅放在家裡存著。可是老茶這東西跟淘古董撿漏一樣，就像大海撈針，又得慧眼識珠，還要火眼金睛。如果被你某天「幸運」地遇到了，無論價格高得離譜，還是商家很便宜忍痛割愛賣給你，這事都得思前想後認真思索思索了。那麼少見的那麼貴的他這麼捨得賣給你，他圖的是什麼？前些年一次偶然的機會，曾親眼見到一位茶友家裡收藏的各種印級的老茶。

那天我們幾個朋友冒著雨，飯也來不及吃，開車直奔那位茶友的住處。到了後，這位茶友打開櫃子以及一間專門存茶的屋子，給我們看他收藏的部分印級普洱茶。說實話，我們都不懂得如何鑑別，而且對我們而言，之前誰也沒見過真的各種印級的普洱茶是什麼樣子，何況還有好幾種。

據說這位茶友有如此之多的印級茶，純屬他下手比較早撿到了，當年他開始蒐集普洱茶的時候，還沒有什麼人把它們當作好東西，價格也相當便宜。這位茶友當年玩股票賺到錢了後，一個偶然的機會在雲南接觸了普洱茶，那個時候他並不知道市場會變得這麼好，只是覺得這東西還不錯，關鍵是手裡還有很多閒錢，於是開始到處去蒐羅。

現在他家裡存的這些普洱已經是很少的一部分了，當年淘到的那些茶，大都讓他送人了。他說他經常在車後備廂裡放一件茶，有時候去拜訪客戶、朋友的時候，就把普洱當禮

物，他說當年這東西一件貴的也就幾百塊錢。

等普洱市場開始升溫時，他存的絕大部分的普洱都送出去了，他也不好再跟人往回要了。現在家裡還剩下一些，沒事的時候拿出一餅撬開喝喝。那天我們還很幸運，剛好他在喝兩款老茶，有種還特地用我們給他帶去的陶罐煮了喝。感覺跟以往喝過的那些所謂的老茶似乎都不太一樣，至今還能回憶起當時的一些口感滋味，後來也沒有再喝到過樣。

要說當時看到那些老茶的時候，新鮮好奇心多於豔羨，就好像去博物館看文物，知道裡面的東西不屬於自己更拿不走，於是就認真地去觀賞。這位茶友也夠大方，任由我們去翻看他櫃子裡的那些茶餅。

雖然茶友那一屋子的老茶，有些偶然得之的幸運，但是如果當年不是因為熱愛，一門心思地去蒐集，這些茶也不會成為他的了。同時當年得到他贈送的老茶的人，應該也算是幸運的吧，只是不知被送的人是否知道那些茶如今的價值。

所以，與其到處碰運氣去刻意撿不可靠的漏，還不如堅持專注地去做一件事，為將來的自己創造出幾個漏出來，譬如每年都收藏些你覺得有升值空間但字號沒那麼有名氣的茶葉，或者紫砂壺，或者書畫作品，或者其他什麼的，也許十年、二十年後，你手裡擁有的，每一件都變成真正價值不菲的大漏了。

沒有自己的思考，就如同一泡無味之茶

有次與一位茶友聊天，茶友說起某次茶會上聽我聊感想，覺得講得很直接，言外之意是我很敢說。我回她說我這個人其實很認真而且比較直爽，有什麼說什麼，所以容易犯口業得罪人。鄰桌的另一位茶友聞聽此言，起來附和說：

我和黃大就曾因為茶的話題犯過口舌。我說是啊，不過現在好多了，以前沒少在網路上打嘴仗。

這差不多是以前我某段時間的狀況，在媒體上或是網路上看到別人轉發的一些東西，尤其是來路不明、雞湯類、有謠傳嫌疑的東西，我都會忍不住去唸兩句，這裡面當然包括涉及茶的，那種互相抄來抄去的口水文字，有很多不嚴謹甚至是謬誤的知識、觀點和內容。

話不投機半句多，搞不好就會吵起來。慢慢地我發現，朋友圈和各種茶群裡，生活不經大腦、人云亦云的人具有一定比例，或者說他的認知和理解就處在那個頻道，而且絕大多數人也不會因為你善意的提醒或者有理有據的分析而有所改觀，弄不好還適得其反。所以我常常把已經寫到一半的留

言，猶豫再三最後又刪掉了。但還是有忍不住的時候，譬如有次我發現某個官方帳號發一篇關於紅茶的文章，通篇不嚴謹的地方有好多處，於是一一指出來並提示說，這麼寫不負責任而且容易誤導讀者，建議改正後重新再發出來。但官方帳號的主人，對我的留言沒有任何回饋。

自己有些觀點和看法終究想要表達的，那麼我就寫文章吧，把想要說的直接寫出來。曾在朋友圈看到某茶友轉發我的文章，說黃大的文字總是那樣的直言不諱，第二天我想問問有沒有什麼留言，結果文章找不到了，不知道是不是因為被評論了什麼，轉發者忍不住只好刪了。

除了在網路上，開紅茶會的時候，我也格外喜歡在講茶的過程中，表達自己的一些看法。當然在別人的茶會上我會克制，基本上不多說什麼，即使有不同的看法；當然我偶爾也會冒出幾句讓茶友們覺得我很敢說的言論。我自己的茶會就無所謂了，常常一個主題或者茶友的問題如果引發了感想，就順勢闡述我的觀點。

有次茶會，大概我講的東西讓在場的某茶友有異議吧，不過她當時也沒有具體說什麼，只是簡單表達了下如果她開茶會她會去講她的觀點。大概也如我一樣，在人家的主場不想多說什麼。不過散會了後一起離開的一位茶友說，她其實很喜歡參加我講的這種茶會，因為有自己的想法，如果是那

種內容都能百搜尋到的，還不如不參加。

　　當然這種在茶會上講與寫文的表達方式，尚可以由著性子信馬由韁，講錯了寫錯了或者聽、讀的人有異議，會即時互動。但是如果是編寫與茶相關的書籍的話，真的是非常的小心謹慎，常常因為一個知識不算確定，就查找很多資料去勘正，實在無法確定乾脆就不寫這個內容了。這不像在開茶會，定不了說了也就說了，如果有誤可以探討可以事後道歉更正，可是書不可以，已經印好發行出去了，總不能因此而把書都再收回來吧。

　　所以學術性的就要嚴謹，科普型的盡量通俗易懂，表達觀點最好有理有據，提出異議時不要進行人身攻擊，回答問題要平心靜氣，對事不對人，即使爭得面紅耳赤也沒什麼不可以。如果開茶會講茶，PPT 都是網路上拷貝下來的，講的時候又都是一句句地照著念，那還不如影印好了一人發一份，大家邊喝茶邊自己看呢。

熟能生巧、巧而生美的前提，必須心有熱愛

　　曾經網路上一段小學生彈吉他的影片點擊率頗高，影片下很多人留言說自己是「跪著」看完的，還有人說把自己吉他砸了，如果真的有人「跪了」我信。

　　一個小學生能把吉他彈成那樣，獻上膝蓋表示膜拜也應該。

　　當年上大學那個年代，正值年輕人玩吉他組樂隊的風潮盛行，其實有的人並不是真的熱愛吉他，他們只是為了去吸引異性。有年畢業季，一男生在女生宿舍樓下彈唱求私奔，據說很多女生恨不能自己跑下樓，可是那個被追的女生始終沒露面。

　　吉他想彈好了是個苦力活，必須每天練幾個小時，天天風雨無阻手不能停。要說影片中的那孩子確實勵志，讓你之前練不好的任何理由都不好意思再提了，一個小學生都能做到，你卻不能還找各種的藉口？影片下有條留言，說他把影片轉發給了朋友，有朋友看到後打電話問他什麼時候準備再

組樂隊，然後他整晚沒睡。

之後又看到了另一段影片，跟彈吉他無關，是各種案板廚藝功夫的集錦，譬如和麵烙餅、切菜、包三明治等，一氣呵成、遊刃有餘又韻律似舞蹈，食物還沒吃到，眼睛已經先享受到了。

想必這一連串的動作已經重複做了無數遍，而且依然每天不停地重複做下去。相信大多數人在越來越熟練的過程中，也變得越來越機械麻木無感，影片中的人卻是將之逐漸演繹成一種藝術，本人樂在其中，無意間被他人瞥見，被人艷羨。

之前的某一場茶會上，大家聊到了茶藝師泡茶技藝，看似簡單的一套動作，從拿起碗蓋、提壺、水肉、蓋蓋、放壺、出湯，有多少茶藝師能夠做到一氣呵成，乾淨俐落中間沒有半點多餘，而且注入的水又剛剛好不溢出來？雖然大多數看起來很美，但是能做到這種整套動作如行雲流水，恐怕私下裡要無數次重複吧，不知道有誰曾經這麼練習過？

俗話說熟能生巧，但是由生到熟往往是一個漫長且枯燥機械的過程，一首曲子要反反覆覆一遍一遍地練習，最後才能演奏出來。而對於同樣用吉他彈同一首曲子來說，演奏者之間的區別，就如同人和機器，後者只是按程式絲毫不差地執行，美則美矣，但卻沒有絲毫的情感在其中。

還沒等到第二泡，人已轉身離去

　　此前我所在的某家公司的老闆，當年從老家跑到北京闖蕩，他提著箱子出了車站正準備過馬路的時候，對面走來一男人，什麼也沒說上前對他就是踢一腳，老闆很意外，不過他卻沒有生氣，沒有跟那人理論或者還手，反而等著對方再踢下一腳，那人沒踢轉身走了。老闆沒有理會那人，尋路直奔目的地而去。

　　我曾經把這件事講給朋友聽，有人說踢老闆那個人是來找他討債的，上輩子欠下的。老闆沒有跟他理論就對了，踢完與他兩清，從此誰也不欠誰的。

　　另一家公司老闆也遇到過類一樣事情，卻是用了相反的處理方式。當天夜裡老闆陪著客戶吃完飯出來，路上遇到兩個喝多的人無緣無故罵客戶，客戶在公司裡是數一數二的人物，平時哪裡有人敢罵他，加上也剛喝完酒，受不了那個氣於是乎上去開打，老闆一看這個架勢，只好和另外兩個人一起加入了群毆，打架的混亂過程中，老闆把他的手機弄丟了。

157

這其實還不是重點，第二天上午公司有重要的活動，前一晚打架導致老闆沒有在預定時間趕到現場，而且偏偏那天當地分公司負責人的手機沒電了也打不通，於是有本來邀請到場的嘉賓，因為他們兩個人的電話沒法接通，只好取消了行程。同時在現場的我也非常被動，因為兩個主角都不在，重量級嘉賓無法對接，開場時間一而再地後延。

前段時間茶群裡有茶友彼此一直爭執不休，其中一方幾乎上升到了人身攻擊層面。其實我已經在群裡和私下勸過，適可而止，對方說什麼「不回就是了」，可是勸了也沒用，茶友忍耐不住還是要說。於是作為群管，我不得不直接干預了，並且特別貼出來群規以示警告。

之後讓我以及大家都沒有想到的事發生了，其中那一位茶友，直接開始罵街，不僅在一個群裡。我當時有些意外，因為在茶群這種場合裡以前從沒有過直接開口罵人的，我看了一眼放下手機，繼續和茶友們喝茶。後來我聽說，連帶多人一起都被罵了一頓。

後來有茶友問起這件事，我說我沒回罵並非不生氣，但如果罵回去，這件事肯定沒完沒了，最關鍵的是我不能跟他一樣，讓別人看笑話心生鄙視。之前他還想和我們茶會聊以後長期合作的事，這一罵就此斷送。

有個關係很不錯的茶友，大學就是學茶，這麼多年下來

對茶業也算是有感情了，有次聊起來為何她改行換了職業，茶友說，不喜歡這個行業的戾氣。或許這是她個人的感受吧，不代表其他人。

說到「歷史」、「文化」，說到「道」，說到「禪」，說到「修行」，好像沒有哪個行業能夠比得上茶，可是同時這個行業也可以說是不可靠的故事傳說最多的一個行業，而且如果你覺得有問題想公開去表達且要三思而行，否則像我這樣忍不住的就會得罪人。

白茶升溫後一些本來不是經營白茶的茶店，不僅開賣白茶而且一下子冒出來很多老茶，有的還是所謂 1980、1990 年代的，幾大缸幾大箱的量，說收拾庫房時發現的被遺忘的存貨。還真的有人相信。

想起幾年前在一家做政和茶的店裡喝茶，來了位店主的朋友，說她遇到一個推銷老白茶的，幾十塊一餅一共有幾千餅，她想收，就諮詢店主那個茶靠不可靠。店主反問道，那個價格那麼大的量，你覺得呢？

有個做茶的朋友曾說過，如果一個行業裡的人幾乎都在作假說假賣假，造的這個共業遲早要遭報應的，就像那句網路流行語說的「百因必有果，你的報應就是我」。雖然你屬於其中比較不同流合汙的，但是身在行業中很難獨善其身，即使你的茶沒有農藥殘留沒施化肥，即使你的茶確實是庫房

的貨底，到時候你跟買家說，他很可能覺得你也在編故事。

所以，即使白茶與其他五大茶從占比上看，有著很大進步空間，即使行業內都比較看好，即使各個層面都在發力，但是如果都按照這個玩老茶的路數搞下去，個人真的有些擔心白茶會蹈鐵觀音的覆轍。

茶是越喝越明白的，被騙了一次可能還沒搞懂，但是並不意味著可以這樣一直騙下去，消費者不會像那位老闆一樣，被踢了一腳後還等著你踢下一腳、下下一腳。到時候都不用他們抬腿踢回去，只要轉身棄你而去，之前的好日子就此結束。

一個行業不可能靠編故事和傳說一直撐下去的，五彩波瀾的泡泡夢境，總有一天會破滅，怕就怕消費者已經醒來，你自己還沉醉在自己造的夢幻裡，露出甜美的微笑。

如果可以騎著共享單車去共享茶館喝茶

有了共享單車後，去馬連道喝茶變得特別方便，各個茶城間不用靠雙腳走了。這個東西為何沒有早點出現呢？如果十年前就有，就不擔心動不動馬連道裡面塞車了，也不用晚上著急走怕趕不上末班公車了。很多時候還沒喝到最期待的那一泡茶，卻不得不提前離席，因為再喝下去就只能搭計程車回去了。那個時候搭計程車回去要百八十塊錢，差不多可以買二兩茶了，實在是不願意。

所以現在晚上喝茶就從容了許多，騎輛共享單車直奔地鐵站，不用等公車了，就算錯過末班地鐵，大不了叫計程車回去。

說到茶和共享，其實也可以搞個共享茶館，空間和茶具共享，按時間收費，無論為了喝茶還是談事，點開 APP，看附近哪家有空位就可以預約一下。

大多數時候，辦公室裡沒有泡茶喝茶的空間和條件，茶館以及咖啡店的茶又不好喝還特別貴，自己帶茶過去也要付錢，總去朋友店裡蹭茶又不好。如果能夠把茶館咖啡館共享

一下，應該很便利吧。茶館不用再擔心沒有客源，喜歡喝茶者也不用煩惱找不到適合的地方了。到時候約朋友談事或者喝茶，隨身帶兩泡茶就好了，騎上單車直奔而去。

如果共享茶店能實現，是不是可以讓現如今冷清的馬連道各茶城，又開始變得人來人往熱鬧起來呢？

還是現實一點吧，茶人們

　　在一個網路群看到一篇文章，標題大意是某朝某宗如果活到現在見到某某的朋友圈也會按讚，我知道作者要表達什麼，但我深不以為然。我們的茶人一點都不面對現實，還靠想像活在已經變成過去時的那個茶時代。

　　就像那篇文章說的某朝某宗，大概他老人家活過來看到我們做的茶葉，首先一定是一臉詫異，這是什麼鬼？我倒不是對那篇文中提到的某人某茶有什麼意見，也不是反對我們動輒拿唐宋說茶。傳播茶文化聊聊唐宋元明清民國很有必要，但是這東西誰都拿來說，而且說來說去還是那一套東西那就讓人覺得膩了，更何況對賣茶基本上沒有多少立竿見影的效果。除非那位某朝某宗又活了，可能會引來一堆人來拍照打卡發朋友圈。茶順帶來一盒？

　　這就如同一個做數位短版印刷的企業，偶爾在官方帳號上寫寫造紙術印刷術畢昇活字印刷雷射照排還好，要是總寫這個而且行業內大家都寫，同時抄來抄去也寫不出什麼新意，大家還會有興趣點開看嗎？

更何況時代在變遷，物不是人亦非，那山上的茶樹即使活到今天，葉子也不是當年的葉子茶也不是當年的茶，製茶的工藝等已然更迭無數代，就算是完全復原古法，也不可能是那個味道了，即使是又如何，誰來證明用什麼證明你做出來的號稱龍團鳳餅的茶？如果沒有那個某宗起死回生喝了點頭認可，那誰敢下結論說就是那個味？現代人就一定會喜歡認可？就一定賣得好嗎？

當然從唐宋挖掘一二，創造出一個現代茶產品或者茶的消費理念也未嘗不可，中國的市場足夠大，總會有它的受眾族群，但或許也就這麼一部分族群，要拓展規模也有點難，因為能夠拿來消費的東西實在不多，故事傳說人物事件，被反反覆覆分食，就好像一壺茶，續了好多遍水後，即使內涵再厚重，也泡得沒什麼味道了。何況你裝在歷史文化這壺裡的茶，實際上並沒展現出來多豐富的內涵。

曾經看過一篇文章，說白茶誕生在五千年前的神農時代，再之前參加某茶會，茶葉企業介紹紅茶誕生的時間，其推斷舉證居然是根據家譜。再再之前聽說普洱的號記發明製作時代的造假，時間生生給往前推了很多年，某號記的後人最後實在看不下去了，站出來聲明證偽。為了商業利益，把根本還存在爭議甚至不存在的東西瞪眼說成定論，這樣做真的好嗎？

　　白茶普洱的老和陳，有它的市場空間和消費族群，這屬於一種時間概念的消費，賣的是茶的過去時，但是我不知道如果老和陳成為一個市場主流的話，這些茶躺在倉庫裡要多久，最終有多少可以變現，誰是真正的受益者，對行業發展有多少推動能力？換個角度來看，這種過去時的販賣，要付出多少時間和金錢的成本才能兌現？

　　而我想說的是，就算是陸羽在世，唐宋元明清民國那些大咖、皇帝都活過來，就算是天天給消費者講茶經講古代那些茶的歷史文化，就能立竿見影，把店裡倉庫裡的那一箱箱茶都賣掉嗎？

　　可是茶堆在那裡不賣掉不變現，茶店租金沒有著落，還天天講唐宋元明清的，這麼下去能夠撐多久？所以茶人們，還是現實一點吧。

幾條小小群規都不能遵守，還談什麼修心精行

　　因為公司業務關係，建了幾個大群後，管理就成了當務之急，所有群裡常見的問題都冒了出來，發小廣告的、拉人頭的、轉發各種資訊及亂七八糟表情的等等，於是一些人不勝其煩退群離去，本來應該留住的卻沒能留住。

　　幾乎每個人網路裡都有一堆堆的群，要麼半死不活要麼如殭屍一般存在，要麼就是這種混亂狀態。品茶的群、茶友的群、茶主題的群也是如此，別以為都是喝茶喜歡茶的就雅緻清和彬彬有禮，其實跟別的群沒什麼差別。網路裡被拉入的茶群大小有幾十個吧，個人比較喜歡的還是北京茶友會的，因為相對管理很嚴格，秩序井然。

　　其實茶友也不好管理，進群告知了群規或者犯了群規被警告，大多數人比較理解能配合，但有的人會不開心，有的乾脆直接退群了，還有的一犯再犯只好送他出群。

　　有時我有點想不通的是，一個群好比一間屋子，裡面少則幾十個人多則五百個人，不管理的話，可以想像出群內

會有多亂，群主制定的群規當然要遵守，就如同你去了別人家裡，不能像在自己家那麼自由隨意一樣，很淺顯明瞭的道理。

我想說的是有些人以茶人自居，經常發朋友圈，又是文化又是感悟又是境界又是正能量又是雞湯，可是在一個茶群裡居然不能遵守群規，而且還說不得，犯了群規被警告後有的還頗有微詞，這種人對人對己反差如此之大，是什麼道理？

茶友會的一群二群還好，三群因為有一部分群友是群主的客戶，所以管起來有頗為忌憚的感覺。其實越是群主的好朋友或者客戶，就越應該支持和帶頭遵守群規，不要讓群主為難，以至於沒法再因此去管理其他的人，否則只會讓群主立於尷尬之地。

想起前幾天一位朋友跟我說起來的一件事，北京因為最近在開會，對於航空及機場有了一些管制，朋友的老闆出差回京時私人飛機被限制落地，只好降在天津。我對朋友說你老闆為何不透過關係落在北京，朋友說老闆覺得沒必要，不想讓關係人為難，更不想給自己找麻煩。

不由得對朋友老闆心生讚嘆，這才是有大局觀的人。聯想到那種在茶群裡無視群規刷存在感的人，不知道平時茶杯裡的那些雞湯，都喝到了哪裡？

管理好時間，多讀書喝茶少玩手機

算起來大概四五十本書吧。我們直播嘉賓說這是他大概一年的閱讀量，我聽完汗顏，因為自己這兩年能讀完十本就不錯了。不想用忙、沒時間等為藉口，尤其是這兩年並沒有那麼忙，而且以前很忙的時候還利用各種時間，在讀了很多書的同時，還寫了不少文章。

不夠勤奮懶惰是主要原因之一，同時發現手機是個非常耗費時間的東西，前兩年經常會把朋友圈和群看一遍，但漸漸發現談話沒營養，每次都要幾個小時下來，有這個時間還不如用來喝茶讀書，所以現在幾乎很少花時間去關注社群媒體了。

真不覺得朋友圈裡有幾千幾萬人，有幾百個群就能夠如何如何，紅利的鋒頭已經過去，各種方法用得差不多了，要不斷玩新花樣出來，加上經濟形勢也不樂觀，所以看到人家賺到錢的方法，你也來試就未必有效果。

一般情況下，等你動手時已經被篩過好幾輪了，基本上不僅榨不到油水，還可能把老本都搭進去。所以看到茶群裡

的那些各種茶會各種拍賣各種抄來抄去的文章，覺得都是白費力氣。

有沒有效果不用講都知道，因為幾乎是圈子裡自己在玩，茶群裡有多少是真正的消費人群，而且重複性還很高，在每個茶群裡你都能發現若干熟面孔，同時茶會也幾乎是同樣一群人在串場。所以想賣掉產品的初衷常常實現不了的原因之一，就是他們雖然把茶喝了，但並未產生多少購買行為，你的茶和付出很可能做了無用功。你覺得可以先讓他們有個印象，以後有機會了才會被推薦，可是，那麼多那麼多的茶，杯子一放，腦子裡能記住多少滋味？

購買力飽和了嗎？實際並沒有，但是按照之前的方法不行了。年後去了幾次馬連道，看到「茶緣」裡顯得比較冷清，而且有幾家空了有幾家在頂讓。逛到一家比較熟的茶店，老闆忙了一陣在休息，他說剛包了一箱子小青柑，據說這個茶的風頭現在到了三四線城市，還能賣一段時間吧。

問他接下來什麼茶會紅起來，他說感覺應該是那種喝起來比較簡單的吧，像小青柑這種泡在杯子裡就可以的，畢竟很多人喝茶的環境還是比較簡單，沒有這麼一整套的茶具和閒暇。我想了想也是，平時在公司上班，喝茶也就一個杯，很多同事甚至就用那種便攜杯。

而且現在人們對茶也越來越懂了，不像以前要講很多，

現在客人一喝大概就有個判斷了，所以品質過得去價格還可以，通常比較好賣一些。

回到文章開頭吧，我問嘉賓平時都讀些什麼書，他說有一部分書與工作相關，平時工作接觸到了新的東西，不明白於是就找來相關書籍。要說他也是名老司機了，依然在不斷讀書學習。

如果還像以前那樣活在自己的小圈子裡，等著買茶的人找上門來，大概越來越難了，除非你會玩有很多招數宣傳自己，譬如，自己寫本書。如果實在辦不到，那就找本合適的茶書在裡面做個植入廣告。

如果依然無動於衷，每天還在捧著手機花好多時間刷朋友圈，那我可真的幫不了你什麼了。

好不好喝，看上兩眼是不是就可以知道

　　中間的橋段看一下子，電視劇好不好看大概就可以判斷了，不論此前是否曾大張旗鼓地炒作過，抑或根本都不曉得相關的消息和內容，喜不喜歡先不說。

　　像是《武林外傳》，某天拿著遙控器一個個轉臺，起初看到畫面和電視劇的名字根本沒想停下來，以為又是那種無聊的武俠劇，隨後又翻到了那個頻道，稍微停下來看了幾眼，然後就沒再換臺了，後來問起身邊的朋友才知道有很多人在看。

　　還有一部就是《士兵突擊》，電視臺反覆播放，跟著重播看了好幾輪，每次居然從任何一集都可以看下去。還有那部據說年輕人很喜歡的《愛情公寓》，某天在長途巴士上看了第一季首集，之後幾季都有看雖然都沒看全。這些電視劇為什麼會流行？大概從人物到劇情到演員到臺詞，都非常平易近人吧。

　　前段時間一個電視臺重播《潛伏》，我翻到的時候已經放到結局劇集了，從劇本到劇情到臺詞到演員到表演，過了

這麼多年今天再看依然很值得稱讚。

再就是《甄嬛傳》，無論從哪個橋段都能接著看下去，細節很精緻，每句臺詞可以說都很講究，跟潛伏一樣方方面面用心。寫到這裡發現這幾部直覺不錯的電視劇，居然都是那種幾乎沒有大明星陣容，反倒是其中的演員們隨著電視劇一起紅了起來。

此前電視播《歡樂頌》，有天轉臺時無意看了幾眼，立刻感覺這部戲會不錯，大概收視率應該可以，轉過兩天發現老婆和岳母大人居然在追，聊起來老婆評論說除了劇情、演員，電視劇細節處理得不錯，場景、道具、服裝等都不錯，網路上評論很熱烈的樣子。忽然想起之前的《琅琊榜》，也是看了幾眼就覺得不錯的感覺，一搜居然是網紅劇。

其實我不是一個喜歡追電視劇的人，不論是哪個國家的。分析了下自己這種憑橋段對電視劇所做的判斷力，應該是在廣告公司歷練成的，這麼多年看過做過太多的影片的東西了，算是觸類旁通吧。就像去買紫砂壺買茶具，按照一件雕塑藝術品的標準去衡量，即使對泥料器型工藝一概不懂，依然可以挑到不錯的。

寫到這裡忽然想說幾句茶，做茶、賣茶其實跟拍電視劇有異曲同工之妙。

一家茶葉企業或者茶商，首先要把茶產品本身做好，注

重選料工藝製作等，如果自始至終心做下來，讓人喝到嘴裡覺得不錯，自然會喜歡、想要購買。反過來，產品不好，即使講了太多的山寨、年頭、技術的故事，懂行的人看看條索聞聞乾茶香品上兩杯，就已經知曉了這款茶如何，雖然言語沒說但內心已決定棄之而去了，這時候就算泡茶的美女顏值再高、泡茶的手法再優美也不能為茶加多少分。

換句話說，就像追電視劇一樣，眼光高了鑑賞力提升了，粗製濫造當然無法入眼，再怎麼炒作，不好看依然會換臺，畢竟遙控器在自己手裡握著。

當然人的喜好欣賞水準千差萬別，你覺得不好看的，說不定就有很多人喜歡到不行。

茶葉也一樣，大家喝過的見過的聽過的多了，茶葉企業就算在茶店茶器茶席茶藝包裝上搞出一堆搏眼球的東西，講一堆各種故事，大家端起杯子品過，一樣不會買帳。反過來一款用心做出來的茶，即使沒有傳奇故事、華麗的包裝、精美的茶具，但是讓人看了條索或許就會有想品的欲望，聞了香看了湯品了味後自不必說。

這些年來茶業表面功夫做得不少，搞出了那麼多的噱頭炒作，就像一部電視劇沒上映前剪出來的片花，眼花撩亂讓人心生嚮往，但是真正喝到嘴裡卻發現，原來不是那麼回事。

建立口味和品質的標準很重要

　　話說兄弟某某因經常開車不能喝酒，於是開始喜歡上了喝茶，剛好他認識一個朋友在武夷山賣茶，便讓對方寄了幾樣岩茶過來。大概那個朋友也知道他剛開始喝，所以發過來的茶很不如人意。

　　我把兄弟的茶泡後嘗了嘗然後跟他說，如果要求不高平時喝喝其實這茶也無所謂，但你要是真的好這一口，雖然茶未必要有多好多貴，但建立一個口味和品類品質的標準，還是很有必要的，否則久了你以為岩茶就是那個味道，某天喝到了正品還以為人家在騙你。

　　我說就像你喝紅酒一樣。起碼你要喝真正的紅酒，而不是酒精色素勾兌出來的，然後才是各種酒莊、各種年分，而且並不是最出名的酒莊的就一定最好，喝起來口味各方面是否喜歡還不一定。前兩年人們一窩蜂奔著金駿眉、老班章，現在又變成「老白、牛肉、馬肉」，就如同喝紅酒就認拉菲就認 82 年一樣的現象。

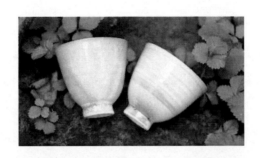

我在電視上曾看過一個報導，記者在紅酒市場暗訪所謂的拉菲，真是魚目混珠，亂象紛呈。一個產區每年結的葡萄數量是有限的，於是釀成的紅酒也就相應的只有那些瓶，如果滿大街都是，可想而知你買到手裡的是真是假了。茶的道理一樣，哪裡有那麼多的班章、「牛肉」啊。不懂的話，花的是冤枉錢不說，意識裡也被植入了一個錯誤的標準，以為「牛肉」就是那個味道，等喝到了真的還以為是假的。

聊完了茶，帶著兄弟去馬連道買茶具。我建議他說先買幾個差不多的可以拿回去用著，然後再逐漸過渡。泡茶用蓋碗就不錯，各種茶都能泡，以後再考慮其他類型譬如紫砂壺。按說各種茶具都是為茶服務的，太過了，喝茶就變了初衷。

跟兄弟逛各家店的時候，幾次遇到我看著覺得不錯的茶具，一問價格都不便宜。東西讓我喜歡，可是買回家先不說拿來喝什麼茶，那麼金貴的東西，單是用起來必然小心翼

翼,那喝茶成了一種負擔,還有什麼樂趣可言呢?

　　想起去某個老師傅店裡喝茶,論環境、茶具等,真的談不上有多雅緻和高檔,甚至老頭泡茶的姿勢按照茶藝標準都有稍許的不標準,但是茶真的不錯。老師傅說,要做出好茶,首先原料要好,然後工藝、儲存得當才能相輔相成,而現在有些茶本質並不怎麼樣,全靠用後天各種炒作去提升,而它們之所以能有市場,就是因為不懂的被吹牛和跟風的大有人在。如同買了一把昂貴的茶壺,可是每天裡面泡的茶品質卻與壺相去甚遠。

　　除此之外讓我不喜歡的就是故弄玄虛,就像一些所謂大師搞出來的東西,又是玄又是修的,看起來可以說極其高雅精緻脫俗,可是不就喝喝茶嘛,這麼弄實在有些拒人千里之外的意思。本來應該很大眾化的東西,卻讓很多人望而卻步,或許我的境界不夠沒法領悟人家的真諦吧。

　　有了好茶,自己獨品是一重境界,與朋友們分享又是另一種感受。幾個人一起喝茶,最辛苦的是泡茶的那位,一邊各種忙,一邊還要照顧到每一位。同樣一把壺,可以只配一個杯子,也可以配很多杯子,哪怕它們並不成套。其實杯子有多少無關緊要,重要的是,從壺裡倒出來的茶,是不是還可以。

哪怕這只是一個簡單過程所帶來的感受

　　這麼多年裡已記不清來來回回有多少次了，從家到馬連道，簡單來說相當於從 A 點到 B 點的關係，而且絕大部分時間都是在地鐵裡一路往返而過。

　　以前上班也常常像去馬連道一樣，從 A 到 B 再到 A 來來回回，時間久了對路上所有街景都視若無睹。等過了幾年再重返原地，才不由得在曾經的熟悉感中，回想起當初的一些點點滴滴。馬連道這十多年，不僅是 A 到 B 乘車路線發生了局部變化，整條街變化的恐怕只能在記憶裡去搜尋舊貌了。不過就像之前我上班那種感覺一樣，似乎很多人不會去刻意把一個區域的街道、樓房、景觀等，串聯在一起讓它們形成一個體系，越常駐越如是，所以即使在這附近居住、工作了很多年，跟他說起某某地方，感覺他跟一個從沒來過的人差不多。

　　那麼我在馬連道的「掃街」行為，也可以說是源於一種職業習慣，因為以前在廣告公司做過一些地產相關工作，完成的過程除了研究地圖查資料開討論會想創意，就是同組的

成員一起去現場及周邊踏查。曾經因為踏查再一次去了當初上班及客戶公司所在的區域，把腦子裡的資料與現實連繫在一起，才忽然發現雖然自己曾經來過那麼多次，可居然對周圍的環境如此陌生，於是站在專案的角度我開始重新去審視考量，試圖把所有看似無關的東西有序地串聯在一起，真正形成一個完整的系統。

做地產廣告那段時間，去逛北京的一隅，或到其他城市做市場調查，發現自己的觀察和思考，越來越注意周邊的關聯性，逐漸這也成了一種習慣。

有時去一個陌生的地方，要是時間允許，我通常都會在四處逛逛。以前去外地出差，如果時間緊去不了旅遊景點，我就去逛逛一些小街小巷，後來又多了一個去處就是當地的茶城。中國的城市現在幾乎是一個模式的翻版，街道建築基本趨於同質化沒什麼可看的，不過去逛逛大商場或者超市、菜市場，倒是可以了解一下這個地方老百姓消費狀況，所以茶城裡轉一圈下來，對於當地人們喝茶的情況心中也大致有個概念了。

但是很多人或許並不像我一樣，有空會把一座茶城都轉幾圈下來。女生們買衣服時，甚至什麼也不買都可以把整個商場逛個遍，但是如果為了買茶似乎就不這麼逛了。有的人一座茶城去了無數次了，可是他熟悉的店就那麼一兩家，這

座茶城還能買到什麼茶、茶具或者某某茶哪家店有，問起時他很可能說不清楚甚至一臉茫然。

想起某次跟一個朋友閒聊，說起他們幾個同學假期去某城市玩，本來計畫得很好，可是到了目的地後，大部分時間都躲在酒店裡閒聊看電視吃東西，計畫要逛的景點大都沒去。我說你同學跟我的一幫同事有一拼，他們本來去海邊玩，幾個人到了酒店後就開始支桌子打麻將，雖然大海近在咫尺，兩天來也沒有出門去看一眼，直到旅遊結束又坐上車返回了北京。

最後我想說的是，喝茶是一種樂趣或者享受，去尋一款茶、茶具的過程同樣也是，而且可能因為這個過程，讓這款茶、茶具在喝的用的時候，讓我們別有一番體會和收穫甚至感悟，哪怕只是從 A 到 B 的一個簡單過程。

你說好就一定好？那只是一廂情願

想起喜歡喝茶的一位朋友跟我說的一個橋段，她說某天跟一個「茶二代」同事聊天，興之所至，「茶二代」同事開始講起茶業裡的各種祕聞，聽的朋友嘆息，有「毀三觀」的感覺，最後朋友同事特別強調說，別家的大紅袍都不行，他家的才是天下第一——聽到這裡我一口茶差點噴到電腦螢幕上。

這很像一些人做事的一貫風格，先把同行或同類產品一通貶損打壓，最後隆重地抬出他自己 —— 我才是最真的最好的最領先的云云。其實說自己的東西好也正常，誰都想在眾多的競品中，即使不是獨得青睞也能位居前列，於是正常情況下，不由得不自誇自己有多好，大家都相信我說的吧，我才是真的好。所以我們的一些企業給產品做的推廣宣傳，幾乎都是一個方式，譬如一些茶商茶葉企業推銷自己的茶。

任何行業裡都有些比較不誠實的企業，品質差不多就行了，其他的全靠虛張聲勢的吹捧炒作。他們也不是不明白認認真真做一件事的益處，可是他們沒那個想法、毅力及長遠打算，或者說從一開始就沒想要全心付出投入做一個好東西

出來，反正大致上可以就行了，或者說眼前有錢賺就好。他們這麼做也無可厚非，畢竟商人做生意是為了逐利。

就拿茶葉來講，若干年前在福建某茶區，曾有兩家當地比較著名的茶葉企業老闆，跟我們講一些茶商做紅茶過程中會添加糖調劑，雖然沒有相關法規條文明令禁止，但是這種茶外觀和滋味會對買茶的人們產生誤導。兩位老闆都知道如果他們也來添加，無疑會增加利潤空間，但是他們不敢去做，因為畢竟還有很多會喝茶的人，一旦讓他們品嘗出來，自己多年來做出來的牌子也就倒了，所以他們寧可不賺這份錢。

所以一些茶葉企業只是從相對便宜的茶區批量買進毛料進行加工製作，然後再低價倒手批發出去，錢賺到這買賣就成，下一批還接著這麼做。

他們做出來的東西，也不能說怎麼不好，但更談不上有多優質了，反正有人買單。

他們有的也不是不能做幾款高品質的茶出來，只是那個過程太不容易了，從原料到製作環節，整個過程都得做到精益求精，比如天氣、採摘、工藝、時間、細節等，都可以成為嚴苛的條件之一，最後茶做出來後，還要得到行業和大眾的認可，而這其中的各種付出，會讓很多茶葉企業望而卻步。

　　沒有好東西又想說自己的東西好，還要賣出個好價錢怎麼辦？只能靠編故事、造情境、過度包裝、炒作甚至造假等，將這些元素加在一起，然後把幾百塊錢的東西，賣到好幾千甚至上萬元的價格。

　　所以你花了很多錢買到的所謂難得一見的臻品，或者別人送你的看起來很昂貴的茶禮，有時候很可能就是這麼被塑造出來的。你品嘗到嘴裡那倍感甘厚香溢的味道，只不過是自己的心理作用罷了。

不能光為了吸睛，而無下限地搏出位

　　某個透過選秀出道的女星，有段時間網路上頻爆其摔跤露底及其與男星的緋聞，後來聽一位朋友說她曾看過這位女星的經紀公司為她打造的推廣策劃案，裡面幾乎都是這類的東西。這位女星本來屬於那種走小清新路線的，這麼玩了一段時間後，雖然關注度上去了，之前的形象卻也毀得差不多了。要說在演藝圈這都不算什麼，為了刷存在感搏眼球，很多明星真的不惜出負面新聞甚至秀下限無底線。

　　除了明星名人之外，網路更造就了一批又一批所謂紅人，有的是無意間一夜就紅了，有的是故意為之的炒作，出了名之後各種利益關係紛紛找上門來，而且比較奇怪和畸形的是，有人越是被罵越是出名，同時一些商家不但不遠離避之，反而蒼蠅般趕快湊上去試圖借光尋利。與此同時也誕生了一些專門以此為營生的個人或者公司，進而形成了一個相關的行業和產業。

　　炒作、吸睛、搏名、牟利的商業行為倒也不能一概說錯與對，商家為賺錢贏得競爭賣產品出新招奇招也許很現實或

者無奈,關鍵是有沒有個底線限制,是不是只要能達到目的就不在乎低俗無恥;同時,我們的社會輿論或者道德標準是不是也覺得可以容忍,因為畢竟可以代表一種聲音或者一類人群的價值觀;或者說,一次次鬧事過後,也沒受過懲戒整治,那麼下一次就會有人繼續挑戰新的下限。

我不是什麼衛道士,而且以前也經常為客戶的專案或產品傳播策劃炒作方式,這裡我想說的是,其實如果靠這種惡俗可以輕鬆成功的話,就沒人去動腦子想更高階更巧妙的方法了,就像山寨和盜版別人眼前能夠賺到更多的錢,沒有良好的制度和良好的社會環境保障,那麼就沒人願意付出思想與時間金錢的成本為了長遠的利益去做原創了,做了也成了他人嫁衣。

就在今天看到朋友圈在轉某網紅被禁限的消息,起初以為又是炒作。不想對這件事本身做出什麼具體評論,只是覺得這大概可以看作是一個風向標,或者說劃了一道紅線,從今以後這種類似或者再往下的玩法就別再想了更別做了。

也是在今天,從茶友支離子朋友圈看到他轉發了幾張圖片,一幫穿比基尼的美女在茶園裡搔首弄姿,其實前幾天已經在網路上看到過類一樣這種圖片了,在議論紛紛平息之後,更出位的終於出現了,支離子評論說「水乳交融之後,看來離茶園野合不遠了」,竊以為然。

　　我一直覺得我們當下的茶葉茶業及茶文化，缺少一種可以稱為「靈魂」的東西，而且肉身還沒完全發育健壯呢，所以就用彈古琴、焚香、插花、書法、瑜伽、茶禪堆在一起來撐場子，現在大家感覺之前的這些方式越來越沒了新意，大家都看膩了而且似乎效果也不那麼明顯了，於是乎從高雅忽而轉下開始玩老百姓「喜聞樂見」的組合了。套用流行的話來說，就是茶文化的這艘友誼小船忽然翻了，本來它似乎在航線上剛找準方位駛向遠方。

　　當然我這個說法非常誇張了，茶小船豈能說翻就翻，只是船上一群正襟危坐的人中間，突然有兩位開始袒胸秀大腿而已。下面就看這些人是把她們丟下船還是責令趕快穿好衣服，其他人下不為例。

以前天上掉餡餅沒砸到自己頭上，以後也不會

「裝了好幾個大袋子，分幾次讓收廢品的人取走的。」前輩說。我問現在還能要回來嗎？前輩說要不回來了，兩個月以前了。

我有些惋惜、悵然若失，以這位前輩的資歷，家裡這些書一定有不少稀有版本，或者現在已經不太好淘的老版書，更何況還有些書是文人學者的簽贈，如果放到舊書網站上，可以賣個好價錢，或者打電話給收二手書的，雖然給不到太多，但至少不會做廢紙論斤賣。

這是最近遇到的第二次類似情況了，一兩個月之前也是朋友的工作室裝修，那些準備當廢品賣的大畫冊，很多從印刷到內容都非常精美。想起再早之前，某老友公司搬家，丟掉的畫冊和雜誌堆成小山，大致翻了翻，實在覺得賣給收廢品的可惜了。

　　前不久被一位喜歡收藏 CD 的朋友，拉到一個黑膠和 CD 愛好者群裡，真是被其中的一些發燒友嚇到了，一名歌手的專輯居然一張不缺，而且還有各種版本，有的甚至是歌手簽名版。

　　群裡定期會有拍賣活動，當年那種賣不動打折處理的專輯，現在拍下來價格居然比當年翻了至少幾倍，要知道那時候在店裡甩賣 CD 裡翻找，除非是我特別喜歡的歌手的，否則即使十塊錢三張我都不買。當年很多人都曾買過一些磁帶 CD 哪怕是盜版的，如果留存至今沒有送人或當垃圾丟掉，全拍賣掉的話，真的可以賺一大筆了。

　　還有比較典型的價值翻倍的就是普洱茶了，當初幾十塊

就可以買一餅茶，經典的存貨稀有的，市場上的售價堪稱古董級別，而且真的基本上也買不到。

據說那個 88 青，當年陳國義買的時候，總共花了 31.5 萬港幣，約一餅差不多 11 元港幣，現在陳國義手裡的存貨，賣價 8.8 萬元。從 1992 年到如今，一餅 88 青價格翻了 8,000 倍，如果按這個價格全部賣掉，可以賺 25 億。當然陸續出手至今，陳國義的存貨肯定不到這個數量了，除非他再繼續存下去，讓價格不斷攀升。

當年把 88 青賣給陳國義的陳強，據說是港幣 7 元每餅拿到的這批茶，倒手賣給陳國義後，賺到了 9 萬港幣，要說在 1990 年代的時候，也算是一筆不錯的買賣了。陳強代表了絕大多數人的思維和處事方式，而陳國義應該屬於另類了，或者說他最終等到了一個暴利時代。

最近和張導喝茶的時候，時常聊到古琴。話說十七八年前，曾經有位同事是古琴愛好者，記得她說她所知的北京玩古琴的，不過幾百人，那時候古琴好一些的好像幾千塊人民幣，以我當年一個月的薪水可以買一張，不過因為當時面臨各種生活壓力，雖然自己一直很喜歡也沒有出手。按張導的說法，如果當年買了，留到現在可就不是幾千塊了。

聯想起二十多年前去宜興，印象中很多店鋪裡都有紫砂壺賣，價格很便宜，十幾二十人民幣的樣子。當時有朋友問

我要不要做買賣，他說他認識做壺的，可以拿到品質比較好一些的，也就一兩百塊人民幣。我聽了也很心動，不過一想到我要大老遠地帶回東北，猶豫了下還是算了。

可能有人會說，如果當時買了回來，萬一是哪位大師的作品，現在的價格或許幾萬元幾十萬元不止了。或許吧，但是按當時的情形，也很可能拿回來後送人了，甚至保存不當摔壞了，什麼也沒留下。沒有如果。

最後我想說的是，天上不知道哪塊雲彩會下雨，之前掉餡餅沒砸到自己腦袋上，以後可能也砸不到，甚至連餡餅都不掉了。所以別總思索著現在投機做點什麼，過個十年二十年剛好趕上熱潮賺一大筆。以前那波沒趕上以後一樣不一定趕上，這輩子或許沒有那個運氣。發財的祕訣，人家那麼做賺了，到你這裡照著來一遍，也發財了，那還叫什麼祕訣。

所以如果喜歡什麼就去做什麼好了，先別想著能不能發財。譬如喜歡喝茶就去喝，如果打算每年都存一批白茶或者普洱將來發一筆 —— 二十年前這麼想的，那麼恭喜你，現在，也恭喜你吧，因為至少有存貨可以讓以後自己喝茶不用再花錢了。

從「神農嘗百草」推斷 5,000 年前就誕生了白茶是個偽命題

　　首先，「神農嘗百草」，這個傳說故事，雖然在很多古籍史書中都有相關記載，諸如《史記》、《淮南子》、《搜神記》、《通志》、《增補資治綱鑑》等：

　　《史記・補三皇本紀》：「神農氏以赭鞭鞭草木，始嘗百草。」

　　《淮南子》：「神農嘗百草之滋味，水泉之甘苦。」

　　《搜神記》：「神農以赭鞭鞭百草，盡知其平、毒、寒、溫之性，臭味所主……」

　　宋代鄭樵的《通志》講，神農嘗百藥之時，「……皆口嘗而身試之，一日之間而遇七十毒……其所得三百六十物……後世承傳為書，謂之《神農本草》。」

　　……

　　「遇七十毒」有記，但是，唯獨沒有找到這句「得茶而解之」，或許記載這句的古書已經失傳。

從歷代史料記載傳說來看，其目的大都想表達，神農透過這種嘗試，來判斷百草的藥性，除了毒，還有寒、溫、平，得三百六十物，並且把它們都記錄下來，最後集成了這部《神農本草經》。其次，《神農本草經》，傳說為神農所著，原書已經散佚不存，現如今的各種版本都是後人集輯而成，且成書年代也屬於推斷。

再次，這句「得茶而解之」據說是來自《神農本草經》，而且被無數說茶的文章引用，不知道有誰去真的查過沒有。曾經在一次茶會上，主講人李韜老師說他曾翻過這本書，但沒找到這句話。我也找來這本《神農本草經》查了一下，也沒見到。我只翻了兩個版本的，所以不能確定其他版本上也沒有。那麼，這句話究竟從哪裡來的？

我在《神農本草經》裡面查到了「茶」，在〈苦菜〉篇，原文：「苦菜味苦，寒。主五臟邪氣，厭穀，胃痺。久服，安心益氣，聰察少臥，輕身，耐老。一名茶草，一名選。生川谷。」

下面還有一段《名醫別錄》的輯錄：「《名醫》曰：一名游冬。生益州山陵道旁，凌冬不死。三月三日採，陰乾。」

分析全文，這個茶，很像我們如今喝的茶，但是，《神農本草經》中未見其製作描述。《名醫》中倒是有句「三月三日採，陰乾」。

查了一下《名醫別錄》，大約成書於漢末，作者不詳，為歷代醫家陸續彙集。據記載，梁・陶弘景撰注《本草經集注》時，在收載《神農本草》365 種藥物的同時，又輯入了《名醫》中的 365 種藥物。

那麼，綜上所述，想說以下幾點：

（1）「神農嘗百草，日遇七十二毒，得茶而解之」，這是一個《神農本草經》中未記載，不能確定出處，且不能證明神農是否真的曾「得茶解毒」所為的傳說故事。

（2）《神農本草經》中沒有任何與「茶」相關的製作工藝記載；《名醫》中有「陰乾」，但是如果僅憑這兩個字就認定，這就是白茶工藝，本人只能感嘆。

（3）僅僅憑這一句傳說故事，就判定白茶 5,000 年前就有，是極其不科學、不嚴謹的結論。

（4）這樣的結論，同時也偷換了一個概念，那就是，白茶的定義是近代才因為六大茶的誕生而出現的，就算之前所謂的茶的製作工藝非常接近於現在的白茶，但是別混淆了，那個時候，是按照製藥的工藝來做的，做出來的也是藥，不是茶。

（5）張天福先生在他所撰寫的《福鼎白茶的調查研究》中，曾論述道：白茶製造的歷史較其他茶類為短。據文獻記

載並訪問老農，約始自 100 多年前，首先由福鼎縣（今福鼎市）發明製作的。

（6）誕生在 5,000 年前，這樣以訛傳訛的結論，會誤導喝茶的人，對於茶商、對於茶業，都是非常不負責的行為。

（7）本人並非科學工作者，亦非茶業從業者，以上的考證難免有疏漏和不嚴謹之處，敬請茶業的專家、學者惠正！

聽講座，討論茶，瞎操心

天冷了，我說現在我們公司裡開始煮茶喝了，有三波泡茶的同事，一波煮老白，一波煮普洱茶頭和黃茶，供三四個人喝，我這裡換著茶煮。此外還有一位，每天只喝岩茶。

楊岳老師聽了覺得很好奇，因為很少遇到像我們這樣的公司。我說我喜歡喝茶，而且之前在幾家公司都把這個愛好在同事間發揚光大。

楊岳老師說他也有一些像我們這樣喜歡喝茶的朋友，只是，卻不敢在公司裡擺上茶具、泡茶喝，就像他有位做 IT 的茶友說的，大家都那麼忙，你居然還有時間泡茶！

楊岳老師還有位朋友是機關公務員，辦公室裡以前也擺著茶具，他們所在省市是茶產區，辦公室喝個茶也很正常，可是考慮再三，後來還是把茶具都撤掉了。

楊岳老師感慨道，是什麼時候，泡茶喝茶讓人覺得，只是一種有閒有錢人才能幹的事情？

細細想來，或許是茶文化、茶對外傳播帶來的感受使然，修身養性、氣定神閒、悠然南山。以前說柴米油鹽醬醋

茶，茶很有生活煙火氣，現如今說琴棋書畫詩酒茶，茶跟山水竹林花草書畫彈琴配搭在一起，在辦公室喝茶，就變得完全不在一個頻道上。

可是我們對標咖啡，不悠閒嗎？並不是。咖啡館裡，桌上一杯咖啡，手邊一本書，耳機裡放著音樂，女孩子眼睛望向窗外的遠方，調性可以很復古也可以很潮流，好像沒什麼違和感。

同樣是咖啡，很多工作場景，如會議、差旅、職場，電腦、筆記本旁邊，經常見到咖啡壺咖啡杯，且毫無違和感。當然有時候也會有茶，譬如立頓茶包的那種。

還是咖啡，在咖啡館，咖啡師是服務是配角，沖泡過程中他們也會玩一些花樣，有些表演娛樂性質，且男女老少皆有。茶店裡，茶藝師是主角，是那一桌上的 C 位，且美女居多，喝茶的圍繞著她，看著她的一舉一動，等待著她泡好茶分到自己面前的杯子裡。

想起一同事突然聯絡我，要我帶她去馬連道逛逛，她說，因為到喝茶的年齡了。我聽了有些啞然失笑，是誰規定的，人到中老年就應該開始喝茶養生了？

曾一度試圖想捋清這個來龍去脈，譬如說紅茶，誕生之初到之後二三百年期間，主要出口外銷，人們幾乎不怎麼喝它，近十幾年國內市場一下子熱起來，講得最多的好像都是

關於紅茶養胃活血適合季節，茶黃素軟黃金如何如何，而其他那些喝的比我們多得多的國度，那些外人們似乎只是把它當作飲料來喝，而且調上各種可以混合在一起的東西，包括跟咖啡和酒搭配，搞出各種花樣和喝法。

那麼究竟是什麼東西使然，讓一直外銷的紅茶，開始在人們中逐漸流行起來後，變得跟其他幾大茶類一樣，走上了養生保健這條線路呢？

楊岳老師說茶業自己給自己挖了個坑，深以為然。

聽小茶館舉辦的系列茶講座空檔，楊老師我們這幾個非從業者的重度茶愛好者，經常湊在一起說起自己對茶業的一些看法和觀點。可是，雖然我們有著很多相同的感受，但以彼此的能力也改變不了什麼。

所以就像楊老師有些玩笑般說的那樣，我們聽講座，討論茶，屬於瞎操心。

茶人・那些人那些茶

家的橋梁，文化的傳承，三代人的親情，遠隔千山萬水，
慢慢就融會在這一碗茶湯裡。

徒弟的嘴，說曹操曹操就到＆總召的眼，在人群中不用多看就能發現

徒弟付蘋有張神奇的嘴，說曹操曹操就到，按她「師弟」老孫的說法就是嘴「開過光」。

有次茶博會和徒弟正逛著，她說怎麼沒見到王會長，茶博會他應該過來的吧，剛說完轉過一個展位，就見王會長正坐在茶臺前喝茶。

不久前的鬥茶大賽茶王品鑑會，跟徒弟去吃飯，徒弟說最近沒見到花叔了，茶會他應該參加吧，我一抬頭見不遠處花叔正低著頭走來，一問原來他在對面和茗劉他們一起吃飯，準備晚上參加茶會。吃完了徒弟說要不要跟花叔他們打個招呼，我說不用了吧，他們也都知道地方。剛說完，就見花叔遠遠地在向我們這邊招手。

就在前一天下午，去茗劉那裡的跨年茶會散散步，徒弟溜過來蹭了口肉桂，走的時候跟我說了最近喝茶遇到的一些

事和五六個熟人。接下來真的是見證神奇的時刻，一晚上我一個一個地跟他們偶遇。

　　尤其有一位幾年前在我茶會上相識的茶友，因各種原因後來總聚不到一起，好幾年沒見了，前幾天他知道付蘋是我徒弟後，說起當年我要送他的茶書至今未兌現。結果我跟老孫出去辦了點事回來，他竟然就坐在了店裡。

　　要說老孫呢，本來晚上根本沒約他，之前徒弟說老孫上次見到她跟她開玩笑說，你師父還收不收徒弟什麼的，徒弟說我可以替師傅做主先收下你做師弟，我說老孫這個人滑頭歸滑頭，聊起正事來還是很認真的，一碼歸一碼，按他的說法就是我兩個聊天的頻道收放自如。晚上我等在六幺門口的時候，結果，電梯門一開，老孫拎著水出來了。

　　徒弟的鼻子也滿靈的，下去午茗劉茶會，一進門就說好濃的岩茶味，像是足火的。然後想起不久前去總召那裡，一進門徒弟說總召泡的是正山小種吧，我聞了聞說還是煙的。總召嘿嘿一樂，這師徒兩個。

　　說到了總召，他的那雙眼睛也是格外厲害，尤其是夜裡。

　　曾經有幾次在馬連道喝茶，總召晚上喜歡快走運動各處巡視，茶店裡那麼多的人在喝茶而且背對，他都能一眼認出來，然後推門而入。

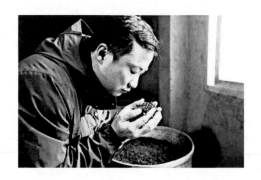

　　有次晚上在三區的小食品店裡買瓶飲料，總召推門進來說路過時候看到我了。

　　其實這都不算什麼，最厲害的是，有兩次夜裡參加完茶會去坐地鐵，接下來就見群裡總召說，黃大剛路上遇到你跟你揮手打招呼你居然不理我，我說在哪裡啊不是我吧，總召說某時某地穿著什麼衣服手裡拿著什麼袋子，回想了一下沒錯是我，身邊是有別的路人擦身而過，可是行色匆匆根本想不起來了。前兩天在群裡總召說寶華我看到你了，寶華有些不信，總召說幾點幾點在哪裡手裡拿著袋子，寶華說還真是。

　　總召說他以前上學的時候參加什麼體檢，好像服兵役一類的吧，測視力時候沒有他看不清的，教官說：「那個戴隱形眼鏡的，你把眼鏡給我摘了！」

鳳凰男人茗劉和他的鳳凰單叢

　　有時候真的恨不能站起來替他說兩句，可是，只能乾著急，因為你也不知道替他講些什麼，索性，端起茶杯品茶。

　　這是一直以來，聽茗劉講茶我的感受，也難怪，讓一個潮汕人努力把普通話講得那麼好，對他而言，還不如有那個精力，去把茶做好。所以，茗劉來到馬連道開店賣鳳凰單叢有十年了，可是，普通話並沒有隨著茶越賣越好、名字越來越廣為茶友所知而同步提升。

　　我對於鳳凰單叢的認知，要晚於跟茗劉的相識。換句話說，我是認識了茗劉後才開始有系統地喝鳳凰單叢的。但是喝了好幾年依然收效甚微，就跟茗劉的普通話一樣，不是鳳凰單叢不好，而是，把這個茶類喝的清楚，實在是有點難。

　　就好比，如果鳳凰單叢中的各個種類都變成人，然後讓他們站成一排，跟大家說，他們其實都是同宗的兄弟，然後幾乎所有的人都同一個反應 —— 別鬧，這怎麼可能！

　　可這就是事實。因為鳳凰單叢的八輩祖宗，即鳳凰水仙品種的族源，相傳在南宋時期，落戶安家於廣東潮州的鳳凰

201

山，即為後人稱為「宋種」，經過了很多代的繁衍生息，其優異單株，成了鳳凰單叢。

如今各個單株都各有特點，彼此之間的區別，竟然是香味，而且各自的香味類型又自成品系。

這就像一個姓氏的宗族，放在一起，看模樣根本無法區分誰家是誰家的，而且每家取名字五花八門，有按樹形、青葉形狀起名的，有根據口感特徵起名的，如杏仁香、肉桂香、咖啡香、水蜜桃等，有的是以所在地命名，而以香氣命名是最為常見和比較讓人易於接受的，諸如蜜蘭、芝蘭、玉蘭、米蘭、桂花、茉莉花、柚花、薑花、梔子花等，此外還有老仙翁、八仙、似八仙……其他茶類有這樣的情況嗎？沒有。

茗劉長得很老成，其實他實際年齡比我這個 1970 年代出生的人小了整一輪。這跟鳳凰單叢有些反其道而行之，本來是一個很有歷史年代的茶類，卻因其小眾，在一些茶友眼裡，宛如一個年輕的後輩。所以鳳凰單叢，在茶裡並不算得上是名流。

茗劉說他當年在馬連道剛開店的時候，幾乎沒有人聽說過鳳凰單叢這個茶，那進到店裡嘗一下吧。三龍扶鼎、恭手低斟、韓信點兵、關公巡城、同甘共苦，茗劉把按標準潮州工夫茶泡茶流程泡好的鳳凰單叢端給客人，對方往往是一口

茶進嘴還沒下肚，就皺著眉頭幾乎吐出來，這是什麼鬼？跟中藥湯一樣！起身落荒而逃。

　　想起一位茶友說她十幾歲的時候，跟父母去了潮州，剛去的時候，那個鳳凰單叢實在是讓她不堪其苦、苦不堪言、叫苦不迭，不喝又不行，人家都幫她倒好了，只好閉著眼睛往下嚥，她實在無法理解為何親戚家每天都喝這個東西。要說神奇的是，後來她回到老家，忽然間開始無比想念那個味道，可是，她想體會的那種苦盡甘來，卻遠在幾千里之外喝不到了。直到又過了很多年，再一次品鳳凰單叢，不由得一下子觸動了小時候記憶中那個按鈕。可惜茶友已經辭世，願她在天堂裡再次喝到小時候單叢的那個味道。

　　與茶友的感受完全不同的是，對於潮汕人來說，他們從小到老，每天都是泡在鳳凰單叢中長大的，不論走多遠離家多久，一杯單叢入口，即刻神歸故里。或者說，不論身在何方，只要有鳳凰單叢，他們就覺得自己是一個真正的潮汕人。

愛心有多遠，生命就會有多遠

　　我在北京茶友會講紅茶的時候，問了一個關於宜紅的問題，話音剛落一個女孩很踴躍地回應，她說她知道，她的家鄉就是宜紅的發源地。那是我第一次見到鄒遠。

　　後來茶友會的茶會鄒遠幾乎都報名參加，除了有幾期因為不在北京沒參加。每期她所在的那桌茶友們都是最活躍的，尤其是對茶品鑑的一些細節討論，讓人覺得鄒遠平時嘻嘻哈哈，但是真正聊到茶的時候，卻是一個非常認真的女孩子。

　　去年轉入秋冬北京的霧霾天氣多了起來，那個時候還以為空氣不好，導致她經常咳嗽，她自己也覺得是，還說去福建武夷山那幾天咳嗽好多了，其實那段時間胸腔裡的巨大惡性淋巴瘤，已經壓迫到了她的肺部、氣管和心臟。

　　我是夜貓子，半夜寫完東西轉發群裡，見鄒遠留言回應，問她這麼晚了為何還不休息，她說一躺下就咳嗽得喘不過氣來，沒法睡覺所以只能坐著看朋友圈。過後才知道那個時候她已經非常危險了，心臟可能隨時停止跳動，失去年輕的生命。

在總召催促下，鄒遠才去醫院進行了檢查。後來從朋友口中聽說，她當時自己走上樓去住院治療，讓醫生簡直無法相信，因為通常病到這個程度，都是用擔架抬上來的。檢查結果出來後鄒遠不讓家人告訴大家，所以幾乎沒幾個人知道她病得如此嚴重。有人問起來的時候，她只是說胸腔有積液，在醫院住院治療段時間，現在好多了。

春節前最後一期茶會結束，總召說有事跟我聊，但不知道怎麼開口，他欲言又止的樣子讓我覺得很奇怪。忙完了我去找他，才得知了鄒遠的真實情況，當時我就感覺，彷彿有一股寒氣從腳底蔓延上來。想起前不久茶友會年會上，她還和拍賣師原琳一起，惡作劇地拍賣「花叔」侯老師，我還跟著競價拍了下來。舞臺上燈光下鄒遠顯得白白胖胖的，其實那都是身體積液造成的浮腫。

總召說鄒遠目前治療的狀況還不錯，但是以她家裡的境況，根本負擔不起後面的治療費用，所以想聯合發起捐助活動，透過捐款、義賣、拍賣等方式，為鄒遠籌集治療費用，希望我們大家各盡所能，能夠帶動更多的人來幫助她。

前兩天鄒遠準備回荊州進行下一期的化療，臨行前在朋友的茶店見到了她，我進門時她在泡茶，還是以前笑嘻嘻的樣子，跟大家聊著天，毫不避諱說起她的病症，就彷彿這一切與己無關。

　　時間到了要去車站趕火車，鄒遠不讓我們去送她，說回家治一個療程很快就會回來，說有好茶一定要留著，等她一起來喝。

　　附注：

　　經過幾年的治療，讓人欣喜的是，目前鄒遠各項指標已經恢復正常。

歲月無情，或許中途就不屬於自己了

　　某年的最後一天的晚上，網路的紅包發到讓系統崩潰，彷彿夏天的一場暴雨，讓城市交通瞬間癱瘓。其實每個包裡未必有幾塊錢，但是威力巨大的偏偏就是這些幾乎同時拋出來的零錢。我那個時候剛好在和總召、鄒遠、原琳幾位喝茶跨年，因為專注在茶上，根本不曉得紅包這件事。

　　晚上的茶會喝的是紅茶，跟紅包一樣也是紅的，不過這幾款紅茶的含金量，每一泡恐怕搶一晚上的紅包，都未必能抵得上。所以沒有一起發紅包搶紅包，反倒是更大的收益。

　　喝完茶往回走的時候地鐵已經是末班車了，嘴裡還留著餘味，心中還在思索那款七星瀑布野茶，為何會如此的蜜甜，而且連綿不絕。如果我在別處喝到此種的滋味，我一定認為茶裡加了東西，可是親歷這款野茶採摘、製作過程者，就在身旁一起喝茶，而且他們做了這款茶就是為了自己喝。這不由得讓我驚羨，更感嘆於這款紅茶，是什麼東西聚集在了小小的一片葉子裡，才轉化出了這般的甜，看來還有那麼多未知我要去探求。

　　在一年的最後一天，一堆紅包一款紅茶，都是紅的，但是給我的收穫感悟卻各不相同，尤其是紅包。

　　前段時間的某天，被一個朋友拉到了某媒體群裡，朋友說新人要發紅包，我問發多少，朋友說最少 50 元人民幣吧，我說這個群的紅包起點還不低，幸虧沒有發幾塊錢分成幾十包那種的。

　　可是很多群都是這種小包，通常拆開了一看幾毛錢，甚至才幾分錢。現實中如果有人給你發個紅包，裡面只有幾塊錢的話，你一定會很不屑，但是在網路群裡，感覺幾塊錢都是巨款了。有人做過核算，搶到的紅包裡如果只有一分錢的話，那還不夠付出的成本譬如流量的費用。所以很可能忙活幾個小時，搶來的紅包算下來很可能是賠的。

　　我們經常會在群裡遇到熱火朝天的紅包雨，一個群友發出來一個，瞬間被搶光，拆開了發現幾分幾毛幾塊錢不等，緊接被連續動態道謝圖洗版，隨後另一個群友發了一個紅包出來，又被瞬間搶光，動態道謝圖再刷屏。當然所有群裡都有光搶不發的，還有人裝了搶紅包的外掛。如果在現實中，一堆人圍著互相搶幾塊錢，而且還得作揖道謝，很可能你會不屑一顧，覺得有病吧。

　　但這大概是絕大多數網路群的現實狀況，而且幾乎每天都在上演，不論是主動或被動而為。當然有的群裡會有幾個

「土豪」，高興了每人發一個大包，或者你所在的群裡大都是「土豪」，發出來的包就沒有少於五十、一百元的。

曾經與幾位朋友聊過這種群裡發紅包，大家的心態和感受，都覺得圖的是當時的開心熱鬧，至於搶到了多少並不是最重要的。

就在前不久得知，31 號那晚一起品七星紅茶的茶友鄒遠身體不適，結果檢查出了腫瘤，周圍所有朋友得知後都感覺特別意外。回頭想來那晚喝茶，以及之前的幾場茶會，她的身心就已經在被惡疾侵蝕了，只是包括她自己怎麼都不會想到。

人有旦夕禍福，病來如山倒，不管是誰。茶被宣傳的那麼神奇，可是它畢竟只是一種養生保健的飲料，面對著這種腫瘤癌症，它無能為力。可是也有茶友覺得，幸虧她平時經常喝茶，抑制了病情的發展，所以才有了現在治療好轉的機會。我們寧願是後者吧。

因為治病的費用非常高，於是大家紛紛行動起來進行財物捐助，愛心與付出讓人感動，每天捐款額都在上升著。但是化療所需的費用據說得上百萬元人民幣，而且後面還要其他方式的治療，眼前募集來的金額還很不夠。

那天跟幾位朋友聊群裡發紅包的感受，就是由捐款引起的，我說其實我們平時發的那些紅包，發了也就圖熱鬧和開心了，如果能留一些給如今做捐助，是不是那些錢會造成更大的作用和意義呢？

或許我們平時很隨性和不在意，甚至可以說過於浪費和過多索取，享受當下的時候根本不會想到，命運中突然會有不幸降臨，哪怕只是萬一，因而當它忽然出現在了眼前，一下子措手不及，往往將人逼入絕境。所以，平時多為他人著想和付出些，或許可以在緊要關頭，變成自己走出困境的一線生機。

附注：

這篇文字一直斷斷續續沒有寫完，似乎冥冥中預示著什麼。後來那晚喝茶的鄒遠身體就查出了問題。我在想，如果當時寫完了，或許就是篇關於紅茶的文章，可能不會讓我像如今這樣，有更多的思考和感悟吧。

　　我們可以把時間花在分享一款好茶上，也可以大把地用來在群裡搶紅包。

　　有時我在想，我們花那麼多精力在群裡去看一些無聊的雞湯，爬過一層層的動態表情翻閱之前的幾百條幾乎沒有什麼營養的聊天紀錄，用好幾個小時的時間去搶幾塊錢的紅包，到底值不值得？

　　生命其實很有限的，或許中途就有可能不屬於自己了。網路、手機讓時間變得更加細碎，為了朋友圈、群聊，我們不得不去付出大量的時間和精力，如果把這些時間集中起來去專注地做一件事情，是不是會有更大的收穫？

這些年在馬連道吃過飯的那些店

　　只要離開馬連道，去哪裡吃都行，徒弟說到，新年華的飯都吃膩了。

　　有天在新年華吃完飯，和幾位茶友說，原來就是地下一層有個大排檔及幾家餐飲，近兩年裡面吃飯的地方一下子多了起來，雖然馬連道茶生意越來越不好，但是，飯店的數量卻在不斷增加著。

　　最早吃飯，我們都是跑到茶緣後面那條街，來碗刀削麵。當然最想去的是那家武夷小炒，可是，通常都得排隊，他家生意實在太好了，而且到九點後就不做了，不管後面還有多少人等位想吃。

　　三區東邊也有一個武夷小炒，偶爾也和朋友們去光顧，有一回遇到米飯沒有了，不得不挨家店去「要飯」，居然還沒要到，只好在燒餅鋪買了一堆燒餅回來。

　　這兩家武夷小炒，到底誰才是正宗的，私下裡大家有些孰是孰非的爭論，一直沒搞明白，索性不去管它，吃就是了。

現在「茶緣」後面那條街餐廳都拆了，三區那邊的武夷小炒搬到了「茶緣」後門一段時間，後來聽說也關了。然後又開了，但是沒有去吃過。

武夷小炒受歡迎的程度超乎想像，曾經某茶友的同事，想約她逛街，不去，看電影，不想動，說來馬連道吃武夷小炒，立刻問什麼時候去。要知道公司離得特別遠，一個大對角，開車如果塞車就要兩個多小時。

—— 本來是打算寫寫馬連道商業配套的缺失和不合理性，需要從哪些方面改造調整，想先從吃飯入手，結果，寫的煞不住了，索性，咱就聊聊在馬連道吃飯的話題吧。

最早「茶緣」的院子裡那幾家飯店，是我們常去的地方，如今偶爾也去。

有次本想去武夷小炒，結果武夷小炒關門了，改到了「茶緣」院裡的一家，沒想到剛好遇到一桌熟人，盛情難卻，於是坐下來又吃又聊 —— 在馬連道吃飯偶遇熟人，再正常不過了。

　　新年華開業後，地下一層建了一個大排檔，成了我們常去吃飯的所在，剛好混茶緣比較多，尤其是晚上，喝到飢腸轆轆，一行人到新年華大排檔填飽肚子，回來繼續喝。

　　當初去的最多的是賣炒餅炒麵的那家，一份裝得滿滿一「船」，還送一碗粥，居然都能吃掉，後來一看到那家心裡就發寒，轉去吃刀削麵了。而最初帶我們吃炒餅的觀止齋王老闆，改吃餃子了。很多時候當你喝茶喝到無比飢餓時，一碗刀削麵下肚，方覺得心裡踏實了許多。

　　六層大排檔哪年出現的記不清了，印象中有屆鬥茶大賽大眾評審和工作人員吃工作餐，就是在這一層的大排檔。那一次跟著花叔侯老師吃了一家，好像是高粱做的麵食，很有特色，不知道還在不在了。

　　最初六層那家素食自助火鍋也是我們常去的所在，因為徒弟付蘋和搭檔和曉梅都是素食主義者，可是後來發現，自助的食材似乎添加了一些肉類。

　　六層去的最多的是那家北京味道，因為有段時間那是茶友會王會長的「食堂」。在北京味道之前去的比較多的是避風塘，幾乎每次吃飯王會長必選那裡。偶爾也會吃吃貴州臭鱖魚，或者新辣道魚火鍋。

　　比較令人稱奇的是，馬連道有些名氣的大小餐廳，王會長都能從包裡掏出會員卡或者集點卡，有的甚至不止一張。像原來更香二樓幾經易主現如今叫展家菜的那家，展家菜再往東的蘭州牛肉拉麵，甚至再再往東的康師傅私房牛肉麵。

　　有時候跟他客氣搶買單，他一臉假裝生氣的樣子，哎！你結什麼結？我這有會員卡！揚揚手中的卡，頗有「土豪」風範。

　　去年王會長吃飯的陣地，又多了一個山水酒店的真菌火鍋。人在草木之會結束，移師山水蘑菇宴大快朵頤。會長好客，經常心念一動想起個誰，立刻撥通電話：×××吃飯了嗎……在山水的二樓，趕快過來吧，叫上你家×××……

　　話說臨近春節前的一天，照例又到了晚飯時刻，會長說我們去山水吃火鍋吧。可沒想到，那裡居然放假了，會長打電話詢問，回覆說當天開始放假到初七後。

　　往新年華的路上會長有些悶悶不樂，說怎麼放假了，過年期間正好是請客吃飯的高峰期。

　　我說，可能是服務員、廚師請假回家過年了，飯店沒人服務了吧。

　　會長說，那也不至於這麼早就放假啊，不會是倒閉了吧？

　　我說倒閉不至於，平時看他們生意不錯的，話說回來，就算倒閉了，以後大不了不去吃了。

　　會長有些急了，那不行啊，我會員卡還存著好幾千塊錢呢！

竟然有這麼巧的事，喝的就是自己的茶

　　張導跟做白茶的阿變小姐認識，可以說機率很低，更低的是，這兩位恰巧我都認識，更更低機率的，而且非常戲劇性的是，那天張導拿給阿變讓她品鑑的壽眉，就是我從阿變小姐所在店裡買的，後來送給了張導一包，也就是說，小姐品的其實是自己的茶。

　　我原以為這屬於個案，後來給其他茶友描述這個經歷時，才知道，竟然早就有人故意如此方法過了，結果是品茶下結論那位，從此人品大爆發——負方向。

　　說一位我熟悉的吧，曾有人拿著從某老闆那裡買的兩款普洱和另外兩餅別家買的普洱，讓該老闆品鑑，比較值得稱讚的是，老闆最後把自己的茶都品了出來，而且基本上也喝出來了另兩款茶的優劣及來龍去脈。這兄弟把過程和結果發到了群裡，該老闆人氣指數頓時大漲。

　　但是我聽說的另外幾個類一樣事情，品茶者就萬劫不復了。

　　其中一個是前不久朋友講的，說買茶的人故意帶著茶又

去找賣主品鑑，結果被賣主各種差評。不知道當時買者心裡陰影面積有多大，朋友說買茶的人最後也沒有告訴老闆，這個茶就是你賣給我的。

另一個故事，某人從事書畫裝裱，其店旁邊是一家普洱茶店。某次裝裱店老闆收到一餅朋友送的老班章，於是拿到了旁邊店裡想鑑別一下。那位茶店老闆看到茶餅後，還沒喝就說各種的不好。

然後老闆說他有一餅真正的老班章，茶如何如何好，送你一塊拿回去喝。

老闆翻箱倒櫃找出來撬下一塊，某人奉為珍寶捧回店裡找個罐子收藏了起來。

後來某天，裝裱店老闆想起那塊老班章還沒喝，於是又帶著茶去了店裡，想回敬老闆。

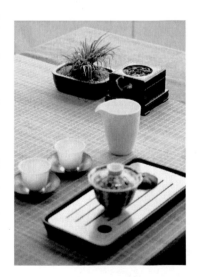

沒想到，老闆泡後只喝了一口，就將茶批得體無完膚。裝裱店老闆頓時驚呆了，這是什麼方法？自黑嗎？要不要告訴他，這就是他上次撬下來給我的……

那些「勤快」的阿姨們，讓杯具變成了悲劇

　　拿起搪瓷杯子我有些蒙了，這是我的那個杯子嗎？怎麼變得這麼乾淨？仔細看了幾眼，確定是。再一細看，杯子裡外被徹底清洗過，這一定是不在家時老媽做的，一問果然。我欲哭無淚，之前花了好長時間慢慢養起來的杯子，付之東流蕩然無存。

　　試圖去理論，可是完全講不通，在她老人家看來，杯子就應該乾乾淨淨的，什麼茶底之類的根本理解不了。無奈只好央告，以後我的茶杯什麼的，不用她洗我自己來。

　　同樣的事情後來又發生過一次，這回是之前那家公司裡的清潔阿姨幹的。

　　為了喝茶省事在公司裡我放了一個飄逸杯，那個杯子也用了有段時間了，所以裡面也掛了一層茶底。

　　通常下班前我都會把杯子清洗一下的，有天沒洗，早上到公司後發現，不僅飄逸杯被刷乾淨了，連裡面的茶底也都徹底乾淨了，甚至是濾網空檔，最讓我無奈的是，杯蓋上還

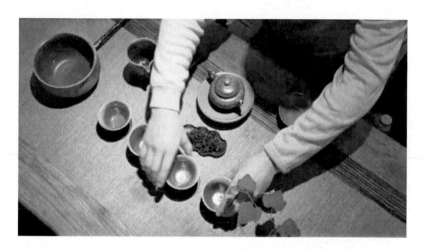

有一絲絲細密的劃痕，朝著燈光晃動很有拉絲鋼的效果。一問果然是清潔阿姨幹的，還說我那個杯子濾網很難刷，費了她不少力氣。

問了別的同事才知道，清潔阿姨每天清潔的時候，會把大家桌上還有剩茶的杯子、壺也順帶刷洗了。我跟公司行政說，讓她轉告清潔阿姨我的杯子和桌子不需要擦洗。可是沒效果，還是照舊。據說有其他同事也叮囑過吧，後來還查了公司內部的監控，發現清潔阿姨刷洗杯子的時候，把全公司的杯子都放進一個大水桶裡一起刷洗。

公司後來換了新清潔工，不曾想她們都有一個習慣——每天給我們刷杯子擦桌子。

不得已我拿張 A4 紙，寫上不要刷杯子／不要擦桌子，

每天下班後放在桌上顯眼處，以示告知。

　　我以為這是我意外遇到的，不想有次喝茶無意間跟學妹聊到，她公司的清潔阿姨也有刷杯子的「好習慣」，學妹又生氣又無奈地說，公司裡有把紫砂壺，被清潔阿姨給毀了，裡面被刷了還好說，畢竟看不見，但是壺的表面被鐵刷子給劃花了，基本上廢了，本來養得不錯的一把壺。我說你應該慶幸，阿姨刷壺的時候，沒給你用化學清潔劑。

　　原以為這只是個案，沒想到的是，類似情況在一些朋友公司或者家裡都發生過，刷洗茶具是其一，甚至有時候一不留神還給弄壞了 —— 某個杯子找不見了，一問才知道是清潔阿姨不小心摔碎了。

　　有兩次去朋友公司喝茶談事，發現有幾隻杯子都有裂紋或者有碎口，一問原來是清潔阿姨清洗時弄的。我說那為何還讓她清洗，朋友說好的貴的都收起來了，外面擺著的都是相對普通一些的，壞了就壞了吧，也不用她賠。

　　我心想，喝茶的人用的一個杯子通常都是心愛之物，很可能少則幾十塊多則幾百塊甚至上千塊，一把壺更貴了，除非是公司裡公用的比較普通的，否則不小心摔了一把，如果要清潔工賠，或許她一個月的工錢都未必夠。而且，賠不賠還在其次，關鍵是在她的觀念裡，跟我母上大人無法理解茶漬養杯子一樣，一個小杯子幾百塊幾千塊，搞不好她會以為

在訛詐，再鬧出其他意外事件 —— 某公司保潔不慎摔壞老闆價值上億元的雞缸杯，無力賠償欲尋短見如何如何……

　　所以，奉勸各位茶友，尤其是公司裡有茶室的，珍愛杯具，遠離「勤快」的清潔阿姨。

　　附注：

　　本文只是在客觀描述一種自然現象，沒有輕視詆毀清潔阿姨勤勞之意。如有類似經歷者，說說你的不幸遭遇，讓我心裡也平衡一下。

滄海龍吟

作為一餅茶，賀開是具象的，它的琥珀色茶湯呈現在眼前，它的甘潤苦澀一層層在口中暈染遞減，讓你真切感受到了賀開的存在。

作為一個產區，賀開又是抽象的，那漫山遍野的原始古茶樹，只是存在於想像之中，對於從來沒有去過雲南茶山的人來說，實在難以找到一個合適的影像。雖然我去過雲南的茶區，可是我依然找不到一個參照。

賀開的茶讓我開始感興趣，源於美麗的老闆娘魏闕，有一陣子不知道她動了哪根筋，幾乎天天都會泡賀開來喝，她說她喜歡這個茶的味道。有幾次讓我碰到了，開始對這款茶有些甜潤的後味，生出了些許的興致，還有它的產地。

雲南有些寨子的名字，真是有著無限的韻味和遐想，譬如昔歸，譬如懂過，譬如薄荷塘，譬如這個賀開。所以那裡產的茶，光聽一下名字，就讓人不由得期待要喝一杯了。

據說賀開的原住民拉祜族人，比較保守內斂，他們居住在山林中幾乎不太與外界來往，所以才守得這片古茶林至今

完好。而賀開的普洱茶略顯澀苦，但很快會苦化甘來，而且杯香馥郁持久。

其實很多事情就像賀開和它那裡的茶，或許要經歷了長久的沉寂和嘗遍了苦澀，才會守得雲開見日月，一如龍吟滄海。所以當你擁有了這一美好的開始，怎會不讓人由衷讚賀！

亦非臺

幾年前，觀止齋的老王親自在雲南監製了一批普洱，亦非臺是其中一款。

那時候我對雲南各產區的普洱，還沒什麼具體概念，喝不太出來各個寨子間的細微差異。而且當時新茶有七八款，除了名字外，實在搞不清誰是誰。

但這並沒有影響我買茶，而且還存了一箱。之所以選擇了亦非臺，是覺得反正都是普洱，哪個寨子的不重要，何況價格非常不錯。

朋友幫我把一箱亦非臺運回了家，我在書架上收拾了個空間，把紙箱往上一放就沒再管它。

轉過年來，有天老王跟我商量，要加些錢回購亦非臺。我有些意外，問為何，他說很多茶友喜歡，可是他們自己基本沒貨了。其實我對於回購沒那麼大的興致，當初存茶又不是為了投資，而且老王加的價錢，也沒多大吸引力。

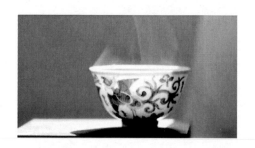

　　沒過幾天，老王店裡遭小偷，偷走了他的電腦和其他一些財物，那天下午我剛好去了店裡，見老王無限頹廢的樣子，不由得心生憐憫，後來再說起回購的事，我立刻就同意了。

　　我把箱子從書架上拿下來，拆開後一股濃郁的茶香撲面而來，拿出一餅撬下來一喝，比去年滋味醇厚了很多。那一瞬間我真的有些後悔了，不過既然已經答應了老王，我最後還是把茶帶到了店裡。

　　現在市面上這款亦非臺應該斷貨了，即使有賣的，價格肯定已翻了幾倍，也就是說，我如果自己留著，當年幾千塊一箱子的亦非臺，如今價值好幾萬了。

　　不過多少錢都與我無關了，茶已不在。亦非臺，就是一款茶，你在意它的話，或許一直念念不忘，如果當它真的只是「亦非臺」，那麼在浩瀚的普洱茶的明鏡裡，或許它連個砂礫都不算吧。

究竟涅槃

　　每次去於老闆那裡，他都泡一壺大紅袍給我，他說這是他在福建的姐夫送給他的。不知道於老闆的大紅袍價值多少，反正包裝華貴。

　　於老闆在辦公室裡放了張茶几，把喝茶相關的各種茶器擺在上面。在茶几的裡面，還有幾盒別人送他的綠茶和一些乾果，不知道是什麼時候的茶和乾果了，看起來都不是那麼新鮮的樣子。

　　某次機緣巧合，把於老闆約到了觀止齋。對於喝慣了大紅袍的於老闆來說，生普還是有些生疏，不過這不影響他喝茶買茶。慢慢地，於老闆成了觀止齋的常客。

　　經常混跡馬連道後，於老闆開始看不上自己之前那些茶具和茶了，某天一時興起把茶几上的茶盤、茶具、瓶瓶罐罐都丟進了垃圾桶。

　　與別人買茶喝茶不一樣的是，於老闆沒有單選一兩款自己相對喜歡的普洱，而是按價格從低到高一樣買了一餅開始喝，間或再買幾餅送送朋友和客戶。

　　轉過年來，觀止齋的新茶做回來了。這段時間因為公司業務比較忙，而且還都是外地的專案，於老闆有日子沒去觀止齋了。

　　再見到於老闆時，又過去了幾個月，讓他意外的是，之前他買過的那批普洱，全都漲價了，尤其是究竟涅槃，從之前的四千多塊人民幣一餅，漲到了一萬五。於老闆驚訝得嘴都合不上了，他說其他的茶差不多都喝了，現在家裡剛好就剩一餅究竟涅槃。

　　至今我都和一幫朋友在惦記著於老闆那餅茶，謀劃著哪天組團去於老闆家，嘗一嘗一萬多塊一餅的普洱，喝完後究竟能不能「涅槃」。

歸去來兮

　　昔歸坐落在群山環抱之中，一邊是村寨，一邊是河水。去昔歸的山路，感覺一直都在環繞著山巒向下、向下、向下，當路來到了山底，昔歸就到了。

　　下車進了茶農的初製所，剛好有一批新茶晒乾，茶農順手從乾毛料袋子裡抓了一把，泡給我們喝。

　　在茶山裡都是這樣，進了門坐下來第一件事就是泡茶，新做的或者以前的乾毛茶，幾乎沒有茶餅。冒尖的一蓋碗，燒開了水澆進去，一股帶著青澀與陽光的生香，充滿了鼻子與口腔。後來回了北京，每次喝到這種乾毛料，剎那間讓我恍惚又置身於雲南的茶山之中。

　　因為初製所剛好在翻修，雜亂無章、無處安身，所以我們並沒有怎麼停留，便啟程去了下一個寨子。

　　再一次去昔歸，完全在計畫之外，因為時間並沒有隔多久，所以到了之後，茶農的初製所還沒有翻修完畢，四處還很凌亂。院子裡待不下，於是我們幾個人轉到了隔壁初製所去喝茶。

　　招待我們的是一位美麗的昆明小姐，她是某茶廠派到初
製所的監製，雖然我們不是找她買茶，而且來的有些唐突，
但小姐並沒有因此而慢待我們。茶山就是這樣，來了就是
客，坐下來先喝茶。

　　想不起那天下午具體喝了什麼茶了，好像小姐從袋子裡
先後拿出好幾樣來，期間我們萍水相逢的幾個人隨意閒聊
著。喝茶的空檔，從初製所二樓這間簡易茶室的窗子望出
去，遠處的群山、樹木與河水，籠罩在一層若有若無的虛白
水氣之中。

　　小姐年齡並不大，卻取了個名字叫小茶婆。她說她是畢
業時找工作，機緣巧合入了茶這行，雖然學的並不是相關專
業，進來後發現竟然很喜歡。小姐所在茶葉企業在昆明，公
司派她到各個茶區做監製，過些天昔歸茶做好了，就轉去下
一個寨子，然後再下一個寨子。

　　也許這就是普洱茶的魔力，可以讓一個二十幾歲的小
姐，如此安然地守在如若與世隔絕、原始的茶山之中，日夜
與茶相伴，而且心享其中。

寂寞開無主

芳芳經常在朋友圈秀著美。與其他女孩秀自拍美、衣包美不同，芳芳秀跑步、站樁，最近又開始練起了武術。

芳芳覺得自己並不是很完美，但她認為靠後天的鍛鍊塑形，而不是用 PS 圖片騙人以及去整形，這一切都是可以改變的。只要你堅持，時間可以帶來你期待的結果。

芳芳之所以有此信念並付諸行動，是因為她畢業後進入了茶葉企業，做白茶的銷售，而她自己也非常喜歡白茶。芳芳見過很多新白茶被歲月慢慢賦予了內涵後形與質的層進。她覺得，一個女孩子也可以如此，即使她天生並不完美。

女孩子生來可能是白毫銀針，可能是牡丹，但更多的或許是貢眉和壽眉，外形上並不熠熠閃光，並不那麼令人賞心悅目。可是在歲月不斷的積澱下，壽眉依然可以變得滋味醇爽、甘香鮮純。不過，必須能耐得住寂寞，等待那個蛻變的過程，懂得品味你的人到來。

無論是新茶還是老茶，芳芳讓它們都陸續有了自己的主人，而芳芳自己依然在朋友中，彷彿一杯泡好的白牡丹，條

索、湯色那麼讓人讚賞，可是卻不知為何，至今沒人去端杯品茗。

　　或許與白茶一樣，一款好茶大家都喜歡，而是否出手買下，還要在心底衡量一番它的內涵價值，兩者可遇不可求。而芳芳好比一款正在經歷歲月沉澱的白茶，等待著那個發現她的人到來。

暗香疏影

　　梅子上大學的時候，幾乎沒怎麼被男生追過。不是梅子不美，而是她美得有些冷拒，看著可以親近，卻又讓人靠近時頗有些生畏。偶遇膽大的男生欲表白，梅子只是微微一笑，男生便彷彿碰了一道紗簾般就此打住。畢業時同寢室的姐妹都成雙成對，唯獨梅子依然單著。

　　臨畢業同學們都在忙著找工作，梅子卻去了一家茶館當店員。其實梅子不懂茶也不喝茶，之所以選擇茶館，是因為曾經偶然一次進到裡面，讓梅子一下子覺得只有這種地方，才真正適合去上班。

　　茶館每天都有一波波的客人往來著，有一些常客跟梅子混熟了，偶爾也會問她有沒有男朋友，想找個什麼樣的，甚至直接問梅子妳看我行不？梅子還像當年一樣笑而不答。

　　有一天店裡來了個年輕人，翻了下茶單然後叫來梅子，說我自己帶了普洱，妳幫我泡一下吧。梅子接過茶餅，一看白棉紙上面寫著「懂過」，一瞬間梅子的心裡說不上緣由的一動。

　　沒多久梅子結婚了，確切地說是閃婚，老公就是那天拿著懂過讓梅子泡茶的人。婚後半年多，梅子生下了個胖女兒。

　　這時梅子已經自己開了家茶店，每天邊帶著女兒邊照顧著店裡的生意，忙得不亦樂乎。有時常來的熟客偶爾會問起梅子，為何總也見不到她老公，梅子笑笑說他在雲南做茶。

　　女兒五歲的時候，梅子離婚了。沒人知道這幾年到底發生了什麼，而梅子也很少跟任何人說起。

　　有一天梅子的店裡來了幾個閒逛的年輕人，其中有個女孩指著架子上的普洱說，老闆娘妳真會取名字，昔歸、賀開、易武、懂過，聽著都像一個個故事一樣。

　　梅子笑了笑，拿起架子上的懂過說，我以前第一次見到時也跟妳想的一樣，其實它們都是雲南那邊村寨的名字。來，姑娘，坐下喝杯茶，我給你們泡一壺懂過。這餅茶存了六年了，我還記得第一次喝它時的感覺，只是，已經過去這麼多年了，或許再也喝不到當初的那個味道了。

五味魁首最是鮮

大多數的人眼中，吃，似乎終歸是個煙火平淡的話題，真正卓越的人是不會把自己的時間浪費在吃什麼、怎麼吃的問題上的。

有趣的是，事實恰恰與人們的觀點背道而馳。中國幾千年的燦爛文明中，飲食文化由古至今從未間斷過，八大菜系，百味珍饈，蘊含和彰顯著濃厚的人文風貌與豐碩的文化成果。

從中國最早的飲食專書《食珍錄》，到善烹肉食的《食經》，主攻素食的《山家清供》，從載錄袁枚四十年美食實踐的《隨園食單》，到父子兩代合著的《醒園錄》，飲食之道一直在文人的筆下傳承，成為墨客無法割捨的情懷。白居易在《食筍》中慨嘆：「每日還加餐，佳食不思肉。」張愛玲也曾將「鰣魚多刺」、「海棠無香」與「紅樓夢未完」並列為人生三大憾事。錢鍾書則以一貫的俏皮說道：「烹飪是文化在日常生活裡最親切的表現，西洋各國的語文裡文藝鑑賞力和口味是同一個字（taste），並非偶然。」張大千則斬釘

截鐵地宣言：「吃是人生最高藝術！」孫中山先生在其《建國方略》一書中也說：「我中國近代文明進化，事事皆落人之後，惟飲食一道之進步，至今尚為各國所不及。」想來也甚為有趣。

　　時節「大雪」已過，天氣寒涼，如自然萬物一般，人們也進入一年中的「冬藏」，四季輪迴中隱藏著的嚴密曆法，歷經千年而不衰。作為一個麗江人，同其他麗江人家一樣，每到冬天，我家桌上必然少不了一鍋臘排骨，這是麗江人度過嚴冬的「當令要食」。

　　不同於接待遊客的食肆，自家的臘排骨從原料開始都必須親力親為，豬肋排提前半年就到城郊村裡相熟的人家預訂好，自然放養的生態豬。做法沿襲傳統，入冬「小雪」後醃製，每年只有這最冷的兩個月可以醃製！肋排取回洗淨後用高度糧食酒擦拭一遍，之後用井鹽、花椒的混合料裡外抹勻，除此之外不再加任何調料。醃製完成以後取一中間位置戳一小孔穿一麻繩，便可以挑高晾晒於屋簷之下，剩下的，就交給掠過玉龍雪山的高原季風和海拔兩千公尺以上的陽光，靜待一個月以後就可以上桌了。

　　傳統的吃法會根據人數提前取適量臘排骨，剁成小段，放入清水中浸泡半天（4 至 5 小時），這一步不能省去，否則

燉出的排骨容易鹹;泡好後撈出備用,燒水起鍋,水沸後入排骨,加料酒,煮開後取出;加入占燉鍋三分之二的水,放入排骨、薑片、蔥段、乾花椒、料酒,大火煮開後轉小火慢慢燉煮,再依個人喜好配以薄荷、韭菜根、番茄、洋芋片、萵筍等時鮮蔬菜,最後再調一碗合乎個人口味喜好的蘸水,或酸甜或麻辣,在充分享受撕咬帶來的唇齒快感後,隨著一碗排骨湯下肚,寒涼的身體像被陽光一寸寸照遍,這一年裡那些不如意的,讓人焦慮、緊張、沮喪的種種,這一刻全都化為烏有。窗外細碎的雪花緩緩落著,房間裡砂鍋咕嚕咕嚕的泡冒著,此刻你只有自己,只有滿身的溫暖歡喜,一鍋好排骨湯就是有這樣的威力。

當下人們生活節奏不斷加快,因為忙碌很少再會花時間為自己做一份可口的食物。有一些傳統的好吃的東西就這麼漸漸消失,然而,沿襲祖先的生活智慧,並以此安排自己的飲食,已化為中人們特有的基因。我有幸能嘗到其中之一,真是令人覺得幸運的事情。

小時候吃的臘排骨是奶奶做的,每次吃奶奶都會問:「好吃嗎?」我答:「好吃呀奶奶,妳做的最好吃了!」後來奶奶離我而去。媽媽開始照著奶奶教的方法醃製晾晒,製好後細心打包寄到兩千多公里之外的北京,我再慢慢熬成一鍋跟

記憶中一樣味道的排骨湯。家的橋梁，文化的傳承，三代人的親情，遠隔千山萬水，北京和雲南，慢慢就融會在這一碗熱湯裡。

就像歷經歲月的老茶，只要太陽在，傳承在，味道都是一樣好啊。

租個院子烤玉米

明：大家誰有院子的資源啊？我想租一個。

周：租院子幹什麼？北京的院子很不好租，而且比較貴。

明：特別想念家鄉的烤蕃薯、烤玉米，來北京後一直沒機會吃到，有了院子我就可以天天燒烤了。

周：玉米不錯，最近剛好在寫一本書，第一次品黃玉米就上手。

林：都是品玉米高手啊，我這有個玉米樣本，發圖片大家幫忙鑑別一下。

黃：看這玉米應該是手工做的，比較純正沒有拼配，就是比較新，再存放幾年就更好了。

周：此玉米毫少，但有蛤蟆皮，色澤金黃，為精品中的上品，可否寄給我一品？

林：這個是前段時間採收的早秋玉米，沒貨了。

黃：有白露後的嗎？滋味如何，是哪個寨子的？

周：早秋這個玉米最大的賣點，是湯色淡黃，濃稠甜潤，口齒留甘，尤其值得一提的是，價格不貴。

林：質感很好，吃後牙齒上還有黏附物，內涵物質豐富，非常生津，全程無澀感，香氣自然，還很持久。

周：而且體感明顯，用後有飽腹感，這一點不能不提。

黃：建議後期焙火重些，否則品鑑過程比較費牙。

明：最好用上好的松木，祖傳老鐵鍋手工烘焙。

周：此料宜燜不宜焙。

馬：最好是炭焙。

周：反對，還是燜的好。

馬：難道周某你作為南方人，沒有吃過烤玉米？

晶：還是小火燜的好。烤的，難道是新工藝玉米？

黃：玉米東北人喜歡柴燒焙火烤製的，色澤金黃烏潤，口感甘醇。

周：燜的金黃晶瑩剔透，比較水潤，口感細膩溫和。

黃：烤的比較適合晚秋後採摘的玉米，燜的適合早秋的，以及果香和花香型的玉米。

周：燜的適應面廣，前期嫩料和後期粗老料手法不同，均可處理，而且風味不同。

黃：烤的更適合傳統品類和粗老料。

周：烤的那種要鹽韻，燜的不需要鹽韻，更原味。

黃：烤的品鑑過程中，透過牙齒的不斷咀嚼可以體驗口腔裡不同的味道的層次變化，而且可以不加鹽韻調節。

周：烤的容易沁入心火，與今日之健康理念有偏差。

黃：烤的更符合東北消費人群的需求。

周：燜的適應範圍廣，放之四海而皆準。

林：烤的好，可以小炭爐慢烤。

黃：近些年南方玉米專家說烤的不符合現代健康標準，結果烤玉米市場越來越萎縮。為了復興烤玉米，我們肩負重任，玉米人努力啊！

周：烤玉米這種手法在偷玉米後的天然環境下，依然是烹飪之首選，買的玉米住在樓房裡不方便點火，野趣不再。

黃：可以在明租到的院子裡，組織玉米品鑑會啊，準備些燜玉米和烤玉米，我們到時候盲品一下，哪個更勝一籌。

晶：品鑑哪個山頭的？

黃：哪個山頭都行，可以大家自帶，到時候盲品猜一下。

馬：除了重焙火，我還比較喜歡蒸青玉米，更甜。

黃：還有蒸青工藝？這是哪裡的工夫？

明：還有炒玉米，到時候也可以盲品下。

周：好哇，就等你的院子了。

明：好吧，大家誰有院子的資源啊……

附注：本故事純屬真事，作者僅進行稍許潤色。

電子書購買

爽讀 APP

國家圖書館出版品預行編目資料

茶心印記 —— 一杯茶的韻味，餘生無限的
回味：茶葉沏成的故事在杯中綻放，將人生
的酸甜苦辣一一嘗遍 / 黃大，和曉梅 著 . --
第一版 . -- 臺北市：崧燁文化事業有限公司，
2023.11
面；　公分
POD 版
ISBN 978-626-357-756-5(平裝)
1.CST: 茶藝 2.CST: 文集
974.07　　112016599

茶心印記 —— 一杯茶的韻味，餘生無限的回味：茶葉沏成的故事在杯中綻放，將人生的酸甜苦辣一一嘗遍

臉書

作　　　者：黃大，和曉梅

發 行 人：黃振庭

出 版 者：崧燁文化事業有限公司

發 行 者：崧燁文化事業有限公司

E - m a i l：sonbookservice@gmail.com

粉 絲 頁：https://www.facebook.com/sonbookss/

網　　　址：https://sonbook.net/

地　　　址：台北市中正區重慶南路一段六十一號八樓 815 室

Rm. 815, 8F., No.61, Sec. 1, Chongqing S. Rd., Zhongzheng Dist., Taipei City
100, Taiwan

電　　　話：(02)2370-3310　　傳　　　真：(02) 2388-1990

印　　　刷：京峯數位服務有限公司

律師顧問：廣華律師事務所 張珮琦律師

定　　　價：320 元

發行日期：2023 年 11 月第一版

◎本書以 POD 印製